U0319874

乐理入门
基础教程

臧翔翔 编著

化学工业出版社
·北 京·

图书在版编目（CIP）数据

乐理入门基础教程 / 臧翔翔编著．—北京：化学
工业出版社，2021.6
ISBN 978-7-122-38672-4

Ⅰ．①乐… Ⅱ．①臧… Ⅲ．①基本乐理-教
材 Ⅳ．①J613

中国版本图书馆CIP数据核字（2021）第043433号

责任编辑：李　辉　彭诗如　　　　　　装帧设计：普闻文化
责任校对：王素芹

出版发行：化学工业出版社（北京市东城区青年湖南街13号　邮政编码100011）
印　　装：大厂聚鑫印刷有限责任公司
880mm×1230mm　1/16　印张9¾　2021年8月北京第1版第1次印刷

购书咨询：010-64518888　　　　　　　售后服务：010-64518899
网　　址：http://www.cip.com.cn
凡购买本书，如有缺损质量问题，本社销售中心负责调换。

定　　价：39.80元

目 录

♪♪ 第八章　民族调式

♪♪ 第九章　调的变化

♪♪ 第十章　音乐的织体

♪♪ 第十一章　常见歌曲的曲式结构

♪♪ 第十二章　常见的音乐风格类型

第一章

音

♫ 一、乐音与噪音

音是由物体振动所产生，振动产生的音波通过空气传播到耳朵，这便是人们听到的声音。根据振动频率以及振动规则，音分为乐音与噪音两种。

物体做有规则的振动所产生的音为乐音。乐音是构成音乐的主要元素。如钢琴、小提琴、长笛等乐器发出的音均为乐音。

物体做不规则的振动所产生的音为噪音。噪音也是音乐的重要元素之一，如鼓、锣、木鱼、镲等打击乐器均为噪音乐器。在现代音乐中，噪音的地位越来越突出。需要注意的是，在打击乐器中定音鼓因其振动很规则，所以定音鼓为乐音乐器。

根据乐音的物理属性，乐音有音量、音长、音高、音色四种特性。

音量，指音的强弱，音的强弱取决于振动的幅度。振动幅度越大，音量越强；振动幅度越小，音量越弱。

音长，指音的长短（或音的时值），物体振动持续的时间决定着音值的长短。振动时间越长，音越长；振动时间越短，音越短。

音高，是由物体振动的频率决定。振动频率越高，音越高；振动频率越低，音越低。

音色，指音的色彩，因物体的形态、材料、振动方式不同，音色有所不同。

♫ 二、音名与唱名

用于表示乐音固定音高的音级名称，称为"**音名**"，分别用七个英文字母表示：C、D、E、F、G、A、B。

在乐音体系中，音名 C、D、E、F、G、A、B 是固定不变的，而唱名 do、re、mi、fa、sol、la、si 则因唱名法（调式）的不同而发生变化。

用于识谱时演唱的名称，称为"**唱名**"。七个基本音级分别用 do、re、mi、fa、sol、la、si 唱出，简谱用七个阿拉伯数字表示为 1、2、3、4、5、6、7。

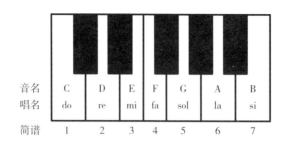

音名	C	D	E	F	G	A	B
唱名	do	re	mi	fa	sol	la	si
简谱	1	2	3	4	5	6	7

🎵 三、音体系、音列、音级

体现乐音间相互关系并构成音乐结构基础的体系，称为"音体系"。将音体系中的音按照高低顺序依次排列，称为"音列"。音体系中每个乐音都是一个音级。音级与音不同，音级指有一定前后关系的乐音，音则包含乐音与噪音。

在大小调体系中，七个具有独立名称的音级，称为"基本音级"，即 do、re、mi、fa、sol、la、si。

需要注意的是，七个基本音级是指西洋大小调体系下的基本音级，在我国的民族调式中，只有五个基本音级，即"宫、商、角、徵、羽"。

基本音级用音名和唱名在钢琴键盘上表示为：

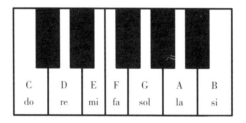

除基本音级外，其他音级称为变化音级。变化音级常用基本音级升高（♯）或降低（♭）的方式标记。

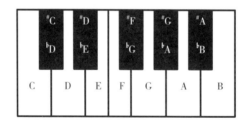

从键盘中可以看出，C 音右侧的黑键为 ♯C（升 do），表示升高半音；D 音左侧黑键为 ♭D（降 re），表示降低半音。

将基本音级重升（升高两个半音）或者重降（降低两个半音），也是变化音级的一种形式。升高两个半音用重升记号"𝄪"表示，降低两个半音用重降记号"♭♭"表示。

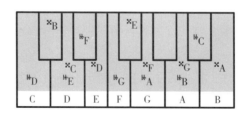

将变化音级还原为基本音级，用还原记号"♮"标记。在音符左侧标注还原记号之后，无论是升、降、重升、重降的音级均还原为基本音级。

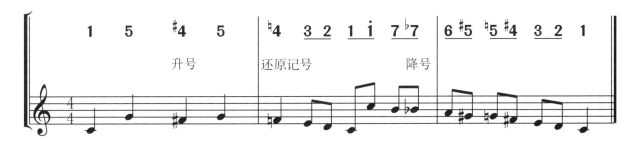

四、半音与全音

半音与全音是指两个音级之间的距离。从键盘上看，相邻两音为半音，相邻两个半音（两键盘中间隔开一个键盘）为全音。两音间最小的距离为半音。

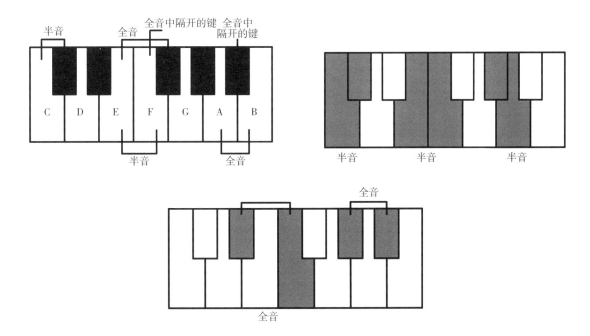

半音与全音又有自然与变化之分，即半音分为自然半音与变化半音；全音分为自然全音与变化全音。

自然半音是由相邻两音级构成的半音，两音的音名不同。如 E—F、B—C、C—♭D、♯F—G 等。

变化半音是由同一音级的两种不同形式，或者隔开一个音级构成的半音。如 C—♯C、E—♯E、♯E—♭G、♯F—♭♭A 等。

自然全音是由相邻两个不同音名的音级构成的全音。如 C—D、F—G、E—♯F、♭E—F 等。

变化全音是由同一音级的两种不同形式，或者间隔开一个音级构成的全音。如 C—×C、G—×G、E—♭G、B—♭D 等。

五、音的分组

由于音振动的频率不同，从而音级产生了不同的高度。为了更好地区分不同高度的音，我们将不同音域的音按高低顺序进行分组，从而形成音区。音区可以大致分为低音区、中音区和高音区。

为了区分不同八度内的七个基本音级，将音列分为若干组。钢琴键盘从左到右依次为：大字二组、

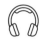
大字一组、大字组、小字组、小字一组、小字二组、小字三组、小字四组、小字五组。

钢琴键盘小字一组为中间区域，小字一组的 C（do）为中央 C。小字一组向右音越来越高，小字一组向左音越来越低。

每一个分组中的音有固定的音名，小字组的音名用小写字母标记，并在右上方加数字以区分组别；大字组的音名用大写字母标记，并在右下方加数字以区分组别。

♫ 章节练习

1.音是如何产生的？

2.乐音与噪音有什么不同？列举几种你所知道的乐音与噪音乐器。

3.乐音有哪几种特性？并简单介绍。

4.分别列出乐音体系中的七个音名与唱名。

5.什么是自然半音？什么是变化半音？并分别举例。

6.什么是自然全音？什么是变化全音？并分别举例。

7.钢琴键盘中将音分为几组？分别叫做什么？

8.写出小字一组的音名标记。

9.写出大字组的音名标记。

10.中央C在键盘的哪一分组？音名表示是什么？

11.在括号中填入相应的音名，使其构成自然半音。

C—（　　　）　　　　　　F—（　　　）　　　　　　B—（　　　）

$^\flat$E—（　　　）　　　　　　$^\sharp$F—（　　　）　　　　　　$^\sharp$G—（　　　）

12.在括号中填入相应的音名，使其构成变化半音。

$^\sharp$C—（　　　）　　　　　　F—（　　　）　　　　　　B—（　　　）

$^\sharp$E—（　　　）　　　　　　G—（　　　）　　　　　　D—（　　　）

13.在括号中填入相应的音名，使其构成自然全音。

C—（　　　）　　　　　　F—（　　　）　　　　　　A—（　　　）

$^\sharp$F—（　　　）　　　　　　$^\flat$D—（　　　）　　　　　　$^\sharp$C—（　　　）

14.在括号中填入相应的音名，使其构成变化全音。

C—（　　　）　　　　　　G—（　　　）　　　　　　$^\sharp$A—（　　　）

$^\flat$E—（　　　）　　　　　　D—（　　　）　　　　　　F—（　　　）

记谱法

♫ 一、五线谱与音符

1. 五线谱

通过五条平行线条记谱的方法叫做"五线谱"。

五线谱中每条线和五条线所形成的间都有固定的名称。从下到上依次为第一线、第二线、第三线、第四线、第五线，第一间、第二间、第三间、第四间。

第四间→ ——————————— 第五线
第三间→ ——————————— 第四线
第二间→ ——————————— 第三线
第一间→ ——————————— 第二线
　　　　——————————— 第一线

对于乐谱来说，用五线谱中"五线"与"四间"所标记的音是不够的，这就需要在五线谱的五线之外增加新的线（短横线）。在第五线上方加的线称为"上加线"，上加线与线之间形成的间称为"上加间"；在第一线下方加的线称为"下加线"，下加线与线之间形成的间称为"下加间"。

上加线与上加间从下到上的记谱方式为：上加一间、上加一线、上加二间、上加二线、上加三间、上加三线……

下加线与下加间从上到下的记谱方式为：下加一间、下加一线、下加二间、下加二线、下加三间、下加三线……

上加三间 ——————— 上加三线
上加二间 ——————— 上加二线
上加一间 ——————— 上加一线

下加一间 ——————— 下加一线
下加二间 ——————— 下加二线
下加三间 ——————— 下加三线

需要注意的是，在实际的记谱中，上加线与下加线的线要短一些，如谱例所示：

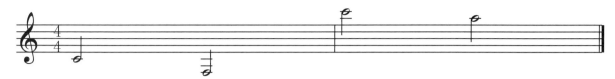

2. 音符

用于记录乐音不同时值长短的符号，称为"音符"。音符由三部分组成，分别是符头、符干、符尾。

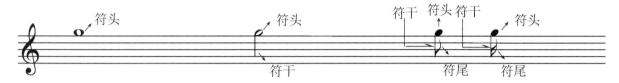

符尾具有减时的作用（即时间长度），每增加一条符尾，音符的时值便减少一半。符尾越多，音符时值越短。

二、音符时值的划分

音符的时值是记录音符时间长度的标记方法，不同时值的音符在同一速度的情况下时间长度不同。常用的音符有：全音符、二分音符、四分音符、八分音符、十六分音符、三十二分音符等。

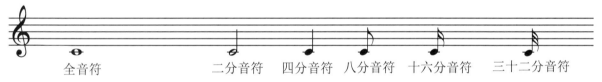

从谱例中可以看出：
（1）全音符没有符干与符尾，只有一个空心的符头；
（2）二分音符空心符头，有符干没有符尾；
（3）四分音符黑色符头，有符干没有符尾；
（4）八分音符黑色符头，有符干和一条符尾；
（5）十六分音符黑色符头，有符干和两条符尾；
（6）三十二分音符黑色符头，有符干和三条符尾。
音符时值按二等分原则计算，即每个时值较大的音符与其下一级别音符时值之间为 2 : 1。

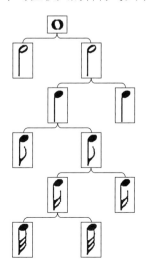

从图中可以看出：
（1）一个全音符等于两个二分音符；
（2）一个二分音符等于两个四分音符；
（3）一个四分音符等于两个八分音符；
（4）一个八分音符等于两个十六分音符；
（5）一个十六分音符等于两个三十二分音符。

♫ 三、简谱

简谱与五线谱一样，是记录音符高低的一种记谱法。简谱较于五线谱来说识读较为便捷。

简谱由七个阿拉伯数字构成，即1、2、3、4、5、6、7。分别唱作：do、re、mi、fa、sol、la、si；对应音名为C、D、E、F、G、A、B。

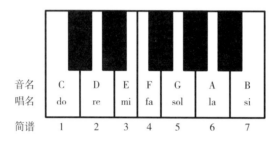

通过在简谱音符上方或下方增加高音或低音点来确定音符在键盘上所属音区。

在钢琴键盘上小字一组为中音区，小字一组向右，音逐渐增高，在音符上方增加高音点。音越高，音符上方增加的高音点越多。

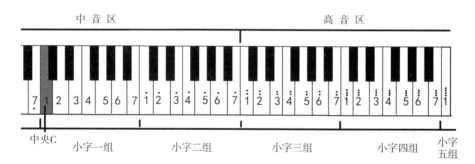

小字一组向左，音逐渐降低，在音符下方增加低音点。音越低，音符下方的低音点越多。

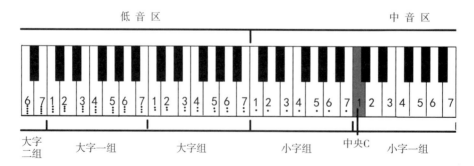

♫ 四、简谱时值的划分

简谱的时值通过音符右侧的增时线（短横线）或音符下方的减时线（短横线）改变。

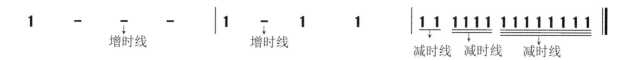

在音符右侧增加增时线，音符时值增加，每增加一条增时线，则增加一个单位拍。如"1"的右侧增加一条线表示增加 1 拍，即"1 –"为 2 拍，"1 – –"为 3 拍，"1 – – –"为 4 拍。

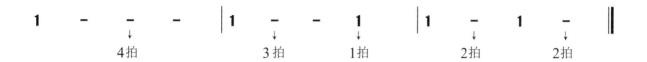

在音符下方增加减时线，音符时值减少，每增加一条减时线音符时值减少一半。以 4/4 拍（表示以四分音符为 1 拍，每小节 4 拍）为例，"1"为 1 拍。在"1"的下方增加一条减时线，"1"为八分音符，半拍（0.5 拍）；增加两条减时线，（"1"）为十六分音符，四分之一拍（0.25 拍），依此类推。

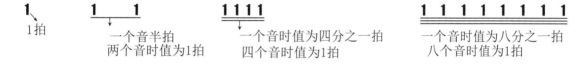

简谱音符时值的名称与五线谱相同，分别为：全音符、二分音符、四分音符、八分音符、十六分音符、三十二分音符等。

1 – – –　全音符　　　　1 –　二分音符　　　　1　四分音符

1　八分音符　　　　　　1　十六分音符　　　　1　三十二分音符

简谱音符时值同五线谱一样，均按二等分原则计算。

五、休止符

记录声音暂时停止的符号称为休止符，简谱中的休止符用"0"表示，五线谱中的休止符则与简谱中有所不同。

1. 简谱中的休止符

在简谱中，每个时值的音符都有相应时值的休止符，休止符休止的时间与对应音符的时值相同。在四分休止符"0"下方增加减时线（"0"），从而改变休止符的时值。以 2/4 拍为例，休止 1 拍用四分休止符"0"表示；休止半拍用八分休止符"0"表示；休止四分之一拍用十六分休止符"0"表示。

简谱中没有全休止符与二分休止符，全休止符用四个四分休止符替代，二分休止符用两个四分休止符替代。

0　四分休止符　　　0　八分休止符　　　0　十六分休止符　　　0　三十二分休止符

2. 五线谱中的休止符

五线谱中每一时值的音符都对应有相应的休止符，休止符休止的时间与对应音符的时值相同。

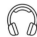

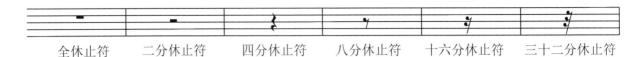

全休止符　　二分休止符　　四分休止符　　八分休止符　　十六分休止符　　三十二分休止符

全休止符：休止一小节，或休止 4 拍。
二分休止符：休止 2 拍。
四分休止符：休止 1 拍。
八分休止符：休止 $\frac{1}{2}$ 拍。
十六分休止符：休止 $\frac{1}{4}$ 拍。
三十二分休止符：休止 $\frac{1}{8}$ 拍。

六、附点音符

　　附点是标记在简谱音符右侧的黑色小圆点，起到延长音符时值的作用，表示延长前面音符时值的一半。如附点四分音符的时值为：一个四分音符加一个八分音符。有附点的音符读作"附点音符"，如四分音符加附点后，读作附点四分音符。

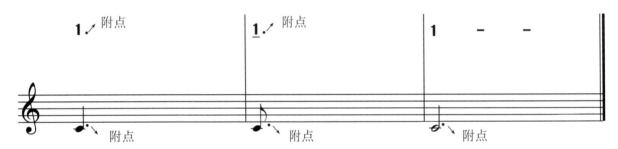

　　在简谱中，全音符与二分音符没有附点，用增时线替代。

$$\boxed{1.} \implies \boxed{1 + 1}$$

　　附点有两种形式，分别为单附点与复附点。在音符符头右侧有一个附点为单附点。音符右侧有两个附点为复附点。

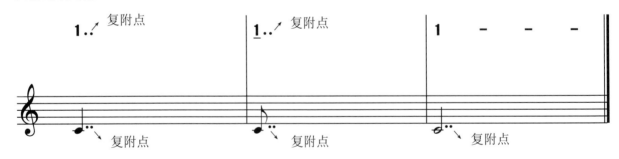

　　复附点是附点后面的附点，故第二个附点延长的是前面附点的一半时值。如复附点四分音符的时值为：一个四分音符加一个八分音符加一个十六分音符。

$$\boxed{1..} \implies \boxed{1 + 1 + 1}$$

　　有附点的休止符读作"附点休止符"。将附点标记于休止符的右下角，表示增加休止符休止的时值。如附点四分休止符休止的时值为：一个四分休止符加一个八分休止符的时值。

$$\boxed{0.} \implies \boxed{0 + 0}$$

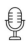

五线谱中的附点休止符是将附点标记于休止符的右上角，表示增加休止符休止的时值。如附点四分休止符休止的时值为：一个四分休止符加一个八分休止符的时值。

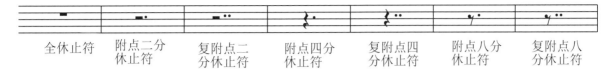

全休止符	附点二分 休止符	复附点二 分休止符	附点四分 休止符	复附点四 分休止符	附点八分 休止符	复附点八 分休止符

若整小节休止无论该小节有几拍均使用"全休止符"。

五线谱中的附点休止符：

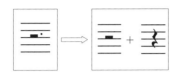

五线谱中的复附点休止符：

七、谱号与拍号

1. 谱号

五线谱中的谱号，是确定绝对音高的记号。确定其中某一条线的音高之后便可以推断出其他线与间上相应的音。

一般情况下常用的谱号有：高音谱号、中音谱号与低音符号。

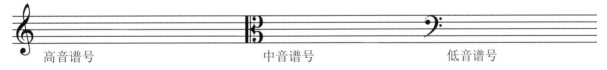

高音谱号 中音谱号 低音谱号

谱号与五线谱结合之后称为"谱表"，分为高音谱表、中音谱表与低音谱表。

高音谱表是由五线谱加高音谱号组成。谱号从五线谱的第二线开始，并与第二线相交四次，将第二线定名为"g^1"，所以高音谱表又称为"G"谱表。根据第二线音高定为 g^1 的原则可以依次推断出其他线与间上的音高。

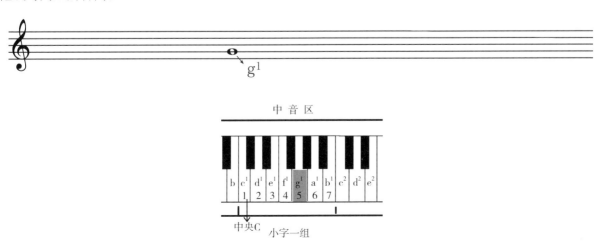

中音谱表是由五线谱加中音谱号组成。中音谱号中间的缺口处于五线谱第三线上，将第三线定为

小字一组的 C（中央 C，实际音高为 c¹），故中音谱号也称为"C 谱号"。

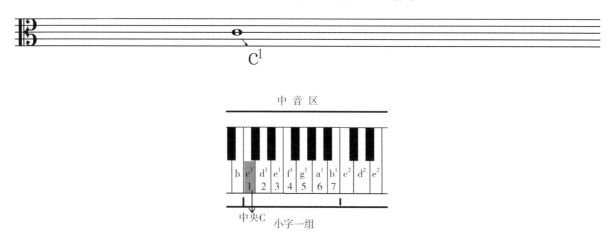

低音谱表是由五线谱加低音谱号组成。低音谱号从拉丁字母 F 演变而来，故低音谱号又称为"F"谱号。低音谱号写在五线谱第四线中间，表明第四线的音名为"f"，根据这一规律可以依次推断出五线谱中其他各线与间上的音。

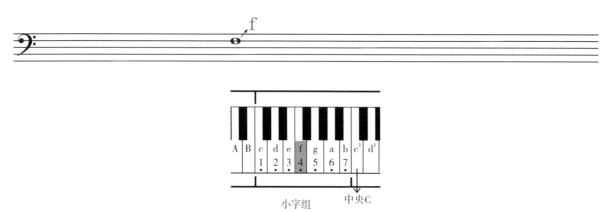

2. 拍号

按照一定强弱关系将固定时值的音符组合起来称为"拍子"。用于表示不同拍子的记号称为"拍号"。

常用的拍子有 2/4 拍、3/4 拍、4/4 拍、3/8 拍、6/8 拍等。

（1）2/4 拍读作四二拍，表示以四分音符为 1 拍，每小节 2 拍。

（2）3/4 拍读作四三拍，表示以四分音符为 1 拍，每小节 3 拍。

（3）4/4 拍读作四四拍，表示以四分音符为 1 拍，每小节 4 拍。

（4）3/8 拍读作八三拍，表示以八分音符为 1 拍，每小节 3 拍。

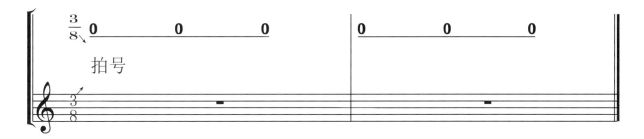

（5）6/8 拍读作八六拍，表示以八分音符为 1 拍，每小节 6 拍。

♫ 八、调号

不同的音围绕一个稳定的中心音，按照一定的音程关系组织成为一个有机的体系称为"调式"，表示调式的符号称为"调号"。不同的调式中心音构成了不同的调性音乐表现色彩。

1. 简谱中的调号

在简谱中，相同音名在不同调性中的位置不同。简谱中乐曲的调性标注在乐曲的左上角，如谱例所示。

欢乐颂主题

1 = F 4/4
调号

贝多芬 曲

3　3　4　5　|　5　4　3　2　|　1　1　2　3　|

3　2　2　-　|　3　3　4　5　|　5　4　3　2　|

谱例中 1=F 表示乐曲的调式为 F 调，调性为：如果主音为"1（do）"为 F 大调，如果主音为"6（la）"为 d 小调。不同调式有不同的调式音阶，即表示相同的旋律在键盘上的位置不同，将在以后的章节进行详细介绍。

2.五线谱中的调号

五线谱中的调号标注于谱号与拍号中间，用不同数量的升号或降号表示。

调号

九、音值组合法

音值组合法是根据音符排列规律划分的方法。当很多的音符同时出现时，按照音符划分的基本规则进行组合，让谱面更加美观。

一般情况下，多个带有符尾的音符同时出现，要将符尾连接起来。

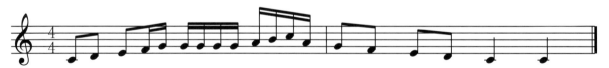

五线谱中符干的方向按照多数音符的方向选择，一般情况下音符在第三线以上符干向下，音符在第三线以下符干向上，音符在第三线，符干向上向下均可。

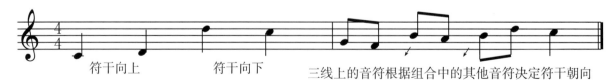

符干向上　　　符干向下　　　三线上的音符根据组合中的其他音符决定符干朝向

音符组合的一般规律是按照 1 拍为单位进行组合。如在 4/4 拍中，四分音符为一个单位拍，两个八分音符组合在一起，其符尾连接在一起；四个十六分音符为 1 拍，其四个音的符尾连接在一起；八个三十二分音符为 1 拍，其八个音符的符尾连接在一起。

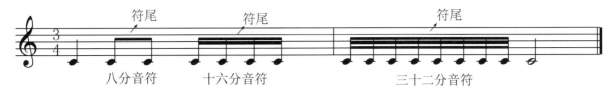

简谱中的音值组合法与五线谱相同，按照 1 拍为单位进行组合。组合方式是将单位拍中的减时线进行连接。

十、小节与小节线的类型

划分小节的方式有三种，乐曲进行中使用小节线，段落结束处使用段落线，乐曲终止时使用终止线。小节线是标注于乐谱中的竖线，是乐曲中节拍有规律交替出现的基础。

段落线是标注于五线谱中的双竖线。一般情况下乐曲一段结束用段落线分隔开，以起到分段的作用。

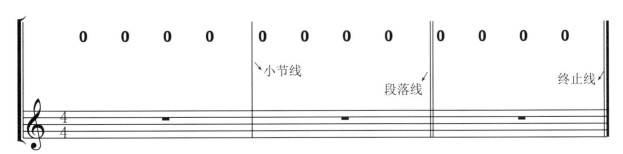

终止线是标注于乐曲的结束处，以一粗一细的双竖线标记。

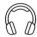

♫ 十一、五线谱、简谱转换对照

五线谱与简谱是两种不同的记谱法。五线谱的音由谱号决定，常用的谱号有高音谱号与低音谱号。记有高音谱号的五线谱叫做高音谱表；记有低音谱号的五线谱叫做低音谱表。

高音谱表各线与间的音与简谱对应为：

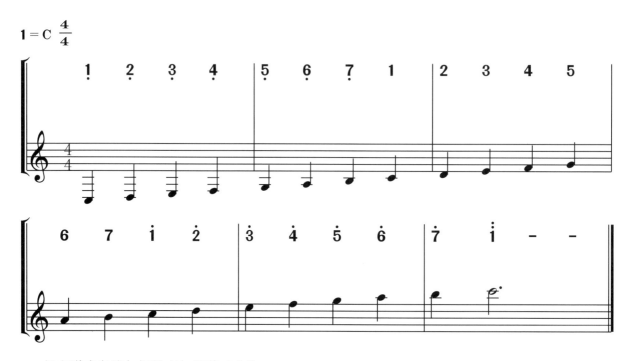

低音谱表各线与间的音与简谱对应为：

♫ 十二、多声部乐曲记谱

谱表分为单谱表与联合谱表，单谱表是五线谱与各种谱号组成的谱表。联合谱表由两行或两行以

上的单谱表组成。联合谱表可以分为大谱表、三行联合谱表、四行联合谱表等。

大谱表由一个高音谱号表与一个低音谱号的谱表联合组成，一般用于记录钢琴、手风琴、竖琴、扬琴、电子琴等乐器的乐谱。

简谱中的大谱表与五线谱相同，由两行简谱用大括号组合起来。

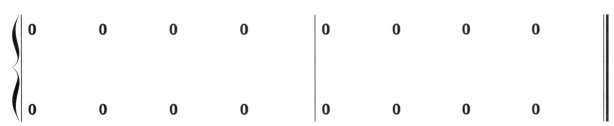

三行联合谱表一般为独唱（独奏）谱与钢琴伴奏谱的组合谱表，伴奏谱与独唱（独奏）谱用竖线连接在一起。

四行联合谱表由四行谱表联合，一般用于记写四部合唱、四重奏等类型的乐谱。

其他联合谱表根据音乐类型不同及所需要的乐器数量的不同而不同，可根据需要灵活增加谱表。

流行音乐伴奏用的谱表：

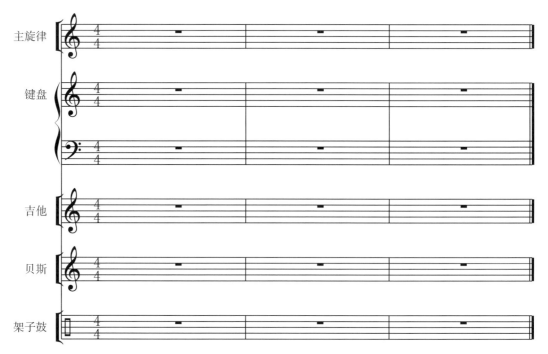

管乐五重奏用的谱表：

管弦乐队用的谱表：

🎵 章节练习

1. 写出五线谱中各线与间的名称。

2. 五线谱中的音符由几个部分构成？名称分别是什么？

3. 常用的谱号有哪些？分别有何含义？

4. 说出几种常用的拍子，并解释。

5. 解释什么是大谱表？常用的谱表类型有哪些？

6. 用一个音符的时值替代下列音符的总时值。

7. 将下列音符改写为同等时值的八分音符。

8. 下列音符对应几个十六分音符？

9. 写出简谱中小字三组与大字组中全部的基本音级。

10. 在五线谱上写出下列音符对应的休止符。

11. 将下列音符根据拍子特点重新画出小节线。

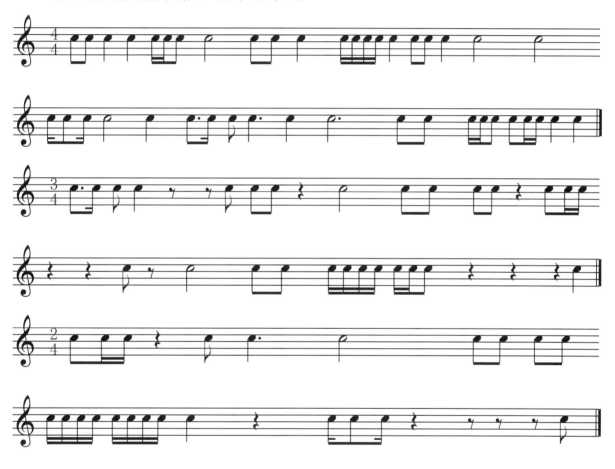

12. 将下列五线谱译为简谱。

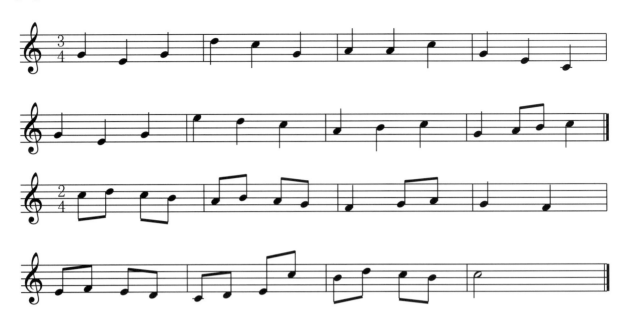

13. 将下列简谱译为五线谱。

$1 = C \ \frac{4}{4}$

3　1 2　3　1 2 ｜3　6　5　3　｜4　3　2　1　｜7̣ 1　2 3　2　-　｜

3　1 2　3　1 2 ｜3　1̇　7　6　｜5　4̇　3̇　2̇　｜6　7　1̇　-　‖

$1 = C \ \frac{4}{4}$

1　1　5　5　｜6　6　5　-　｜4　4　3　3　｜2　2　1　-　｜

5　5　4　4　｜3　3　2　-　｜5　5　4　4　｜3　3　2　-　｜

1　1　5　5　｜6　6　5　-　｜4　4　3　3　｜2　2　1　-　‖

$1 = C \ \frac{2}{4}$

5̣ 1　2 5　｜4 3 2 1 5̣　｜6̣ 7̣　1 6̣　｜5̣　3　3　｜

2̲ 5̣̲ 2̲ 4̲ |3̲ 1̲ 3̲ 5̲ |4̲ 3̲ 6̣̲ 3̲ |2̲ 2̲ 1̲ 0̲ |

6̲ 6̲ 4̲ 6̲ |1̲̇ 7̲ 5̲ 3̲ |6̲ 1̲̇ 7̲ 6̲ |5̲ 3̲ 5̲ |

5̣̲ 1̲ 2̲ 3̲ |4̲ 3̲2̲ 6̣̲ 7̣̲ |1̲ 5̣̲ 3̲ 2̲ |1̲ 2̲ 1̲ ‖

14. 画出四重奏所使用的谱表。

🎵 一、节拍

节拍的基本概念

相同时值的强拍弱拍有规律地出现称为节拍。按照小节划分，拍是构成小节的最小单位。每小节包括强拍与弱拍，强拍表示音强，弱拍表示音弱。

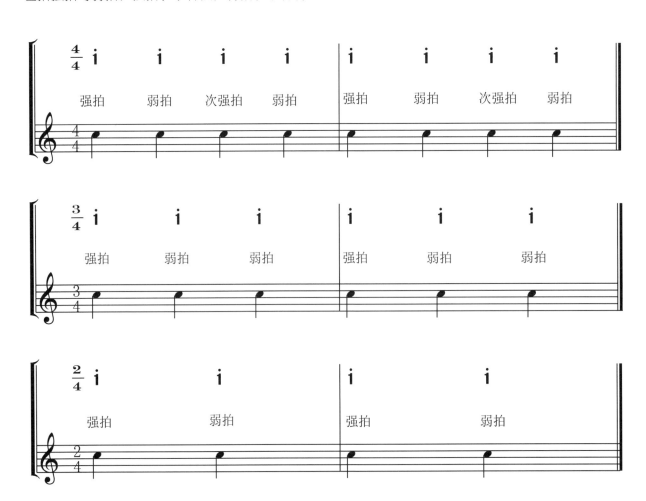

拍子的强弱也可以用符号表示：●表示强拍；○表示弱拍；◐表示次强拍。单位拍中又分为强位与弱位。

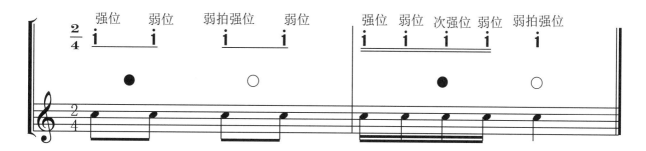

🎵 二、节拍的分类

在乐曲中用拍号表示乐曲的节拍规律。常用的拍子类型有：单拍子、一拍子、复拍子、混合拍子、散拍子、变拍子、交错拍子等。

1. 一拍子

每小节中只有强拍而没有弱拍的拍子称为一拍子。一拍子多用于戏曲或说唱音乐中，在戏曲中被称为"有板无眼"。

我是中国人

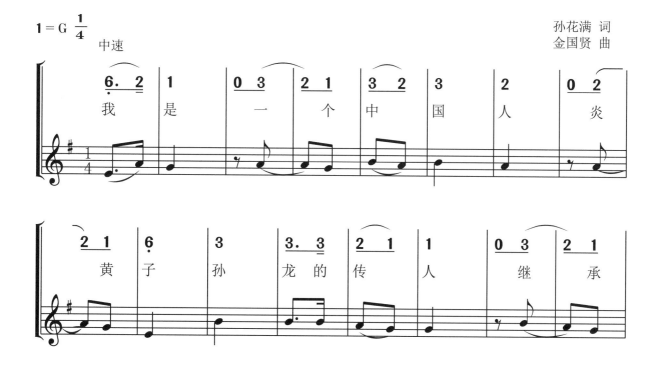

2. 单拍子

每小节只有一个强拍的拍子称为单拍子。单拍子包括二拍子、三拍子两种。二拍子包含一强一弱，三拍子包含一强两弱。

二拍子的类型有：四二拍、二二拍、八二拍。

金蛇狂舞

1 = C 2/4

热烈地

聂耳 曲

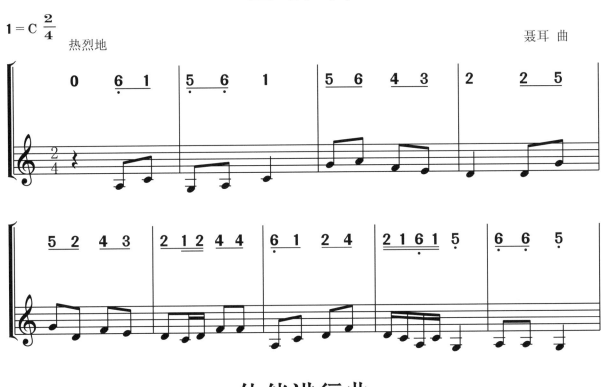

伙伴进行曲

1 = C 2/2

进行曲

[德] 泰克 曲

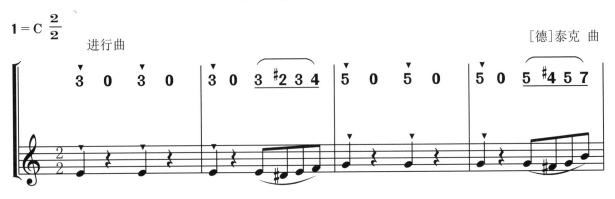

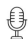

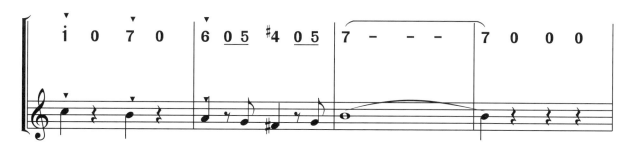

三拍子的类型有：四三拍、八三拍等。

月光下的凤尾竹（节选）

1＝C 3/4

优美地

施光南 曲

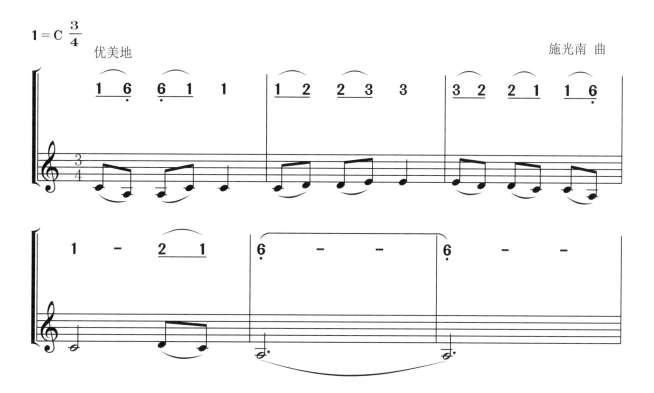

桑塔·露琪亚

$1 = C$ $\dfrac{3}{8}$

热情地

意大利民歌

3. 复拍子

由两个或者两个以上同类单拍子组合而成的拍子，称为复拍子。复拍子中增加了一个次强拍，常用的复拍子有四四拍与八六拍。

四四拍由两个二拍子组成，强弱规律为：强—弱—次强—弱（●—○—◑—○）。

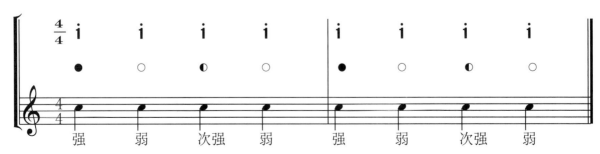

强　　弱　　次强　　弱　　强　　弱　　次强　　弱

龙的传人（片段）

$1 = G$ $\frac{4}{4}$

侯德健 词曲

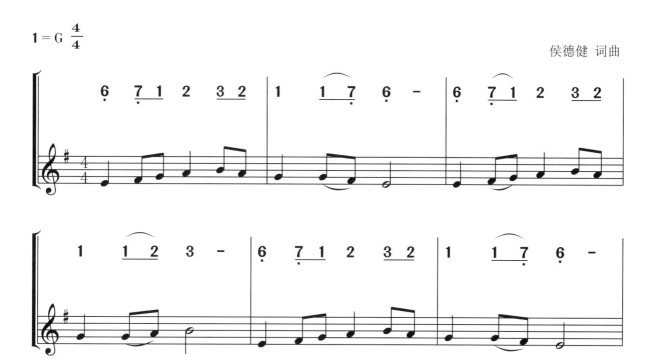

八六拍由两个三拍子组成，强弱规律为：强—弱—弱—次强—弱—弱（●—○—○—◑—○—○）。

乘着歌声的翅膀

$1 = C$ $\frac{6}{8}$

幽静地

[德]门德尔松 曲

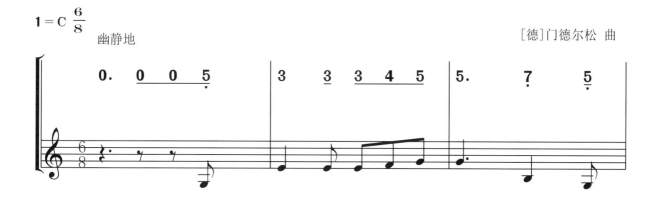

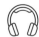

4. 混合拍子

每小节由两种或两种以上不同的单拍子组成的拍子，称为混合拍子。常见的混合拍子有五拍子和七拍子。根据单拍子不同的组合情况，混合拍子的组合情况也有所不同。

五拍子有两种组合形式：3+2 或 2+3，即每小节的节拍规律为一个三拍子加一个二拍子或者一个二拍子加一个三拍子。

五拍子的强弱关系为：

（1）强—弱—弱—次强—弱（●—○—○—◑—○）；

（2）强—弱—次强—弱—弱（●—○—◑—○—○）。

七拍子有三种组合方式：3+2+2、2+2+3、2+3+2。

七拍子的强弱关系为：

（1）强—弱—弱—次强—弱—次强—弱（●—○—○—◑—○—◑—○）；

（2）强—弱—次强—弱—次强—弱—弱（●—○—◑—○—◑—○—○）；

（3）强—弱—次强—弱—弱—次强—弱（●—○—◑—○—○—◑—○）。

5. 交替拍子

在整首乐曲中，采用两种以上不同的拍子交替出现，称为交替拍子。

交替拍子有两种情况，一是各种拍子有规律地循环出现；二是各种拍子无规律自由地出现。

6. 散拍子

散拍子又称为自由拍子，特指对节拍的强弱规律、节奏、速度等没有要求，根据演唱（奏）者对音乐的理解自由处理的拍子类型。散拍子一般在乐曲上方用"廾"表示。

富饶辽阔的阿拉善

蒙古民歌

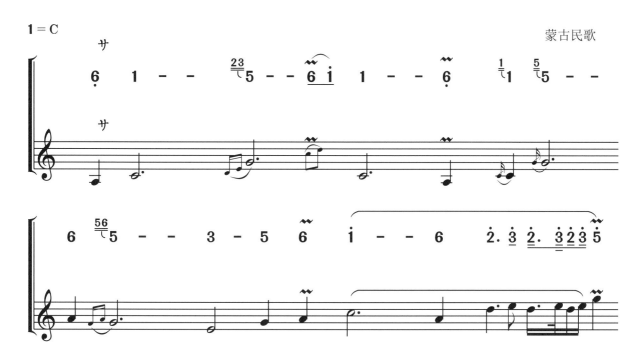

7. 弱起小节

乐曲开始小节是一个不完整的小节，第一个音从弱拍开始，或者从强拍的弱位开始，称为弱起小节。一般情况下乐曲为弱起小节的，最后一小节也为不完整小节，最后一小节与弱起小节组合成一个完整小节的拍值。需要注意的是，计算小节时弱起小节不算第一小节，第一小节从弱起后的第一个完整小节开始。

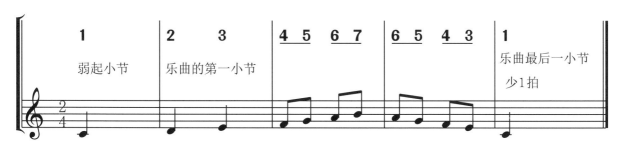

♫ 三、节奏

节奏的特殊划分

（1）连音

节奏的划分按照偶数关系进行，当节奏以非偶数形式出现时就产生了一种特殊的节奏类型，有几个音就称为几连音，如三连音、五连音、九连音等。连音的方式是在音符上方用连线括起来并标有相应连音的数字。

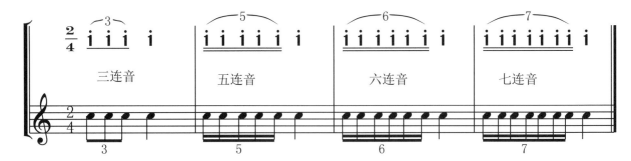

连音中也包含有偶数音符构成的特殊连音类型，如二连音、四连音等。

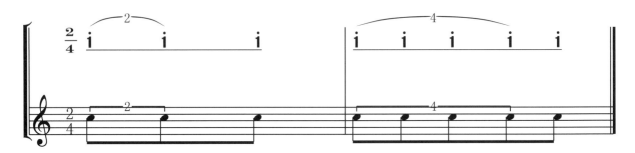

三连音：把时值均分为两部分的音平均分为三部分。

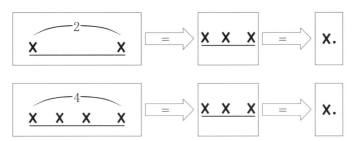

二连音、四连音：把时值均分的两部分或四部分的音符用三个音的时值替代。

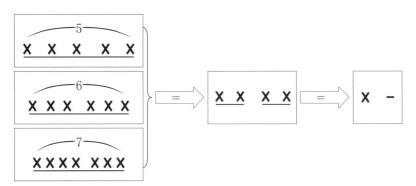

五连音、六连音、七连音：把时值均分为四部分的音平均分为五部分、六部分、七部分。

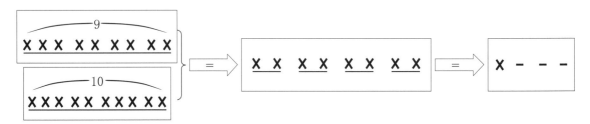

九连音、十连音：把时值均分为八部分的音平均分为九部分、十部分。

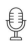

（2）切分节奏

切分节奏是指一个音在弱位上开始，且延续到下一强拍上，从而改变了原有节拍的强弱规律。

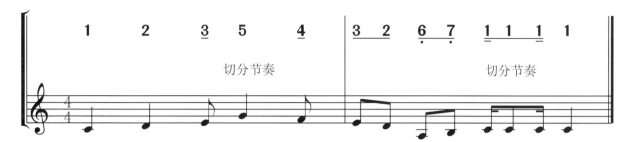

常见的切分节奏有两种形式：

① 在单位拍内（一拍内）的切分节奏或者在一小节内形成的切分节奏。

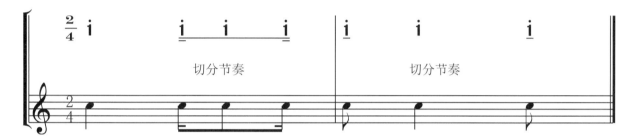

② 跨小节或者跨单位拍的切分节奏，用延音线连接。

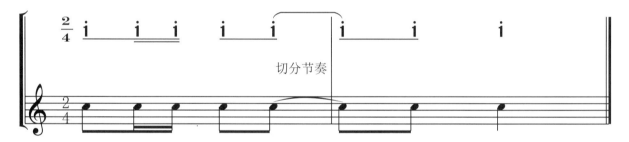

（3）延音线与延长记号

延音线是连接在音符上方的弧形连线。相邻的两个或者两个以上相同的音，用延音线连接起来，时值相加只需要演奏（唱）第一个音即可。

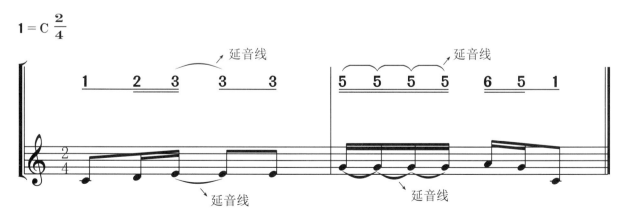

多声部的音符有延音线时，每个音符都要用延音线连接。

延长记号表示该音符可以根据需要自由延长时值，不拘束于乐曲节拍规定的时值（一般情况下延长该音符时值一倍的时间）。

延长记号也可以标注于小节线上，表示两小节之间有短暂的休止。

♫ 章节练习

1. 列举出节拍的种类，并举例。

2. 一拍子与单拍子有什么相同和不同之处？

3. 混合拍子有几种组合形式？

4. 什么是弱起小节？

5. 连音有几种类型？并简要说明。

6. 什么是切分节奏？

7. 用一个音符替代下列音符的时值。

8. 用延音线将下列节奏变为切分节奏。

第四章
演奏符号

♫ 一、速度与力度

速度与力度记号是标记于乐谱中的音乐术语，用于提示相应位置的演奏方式。

1. 速度标记

速度标记使用的是速度术语，速度术语一般情况下使用意大利文表示，同时也有使用中文标记的情况。

速度在一般情况下表示为每分钟演奏多少个四分音符。

速度术语	中文含义	每分钟大概拍数
Grave	庄板	42
Largo	广板	48
Lento	慢板	52
Adagio	柔板	58
Larghetto	小广板	62
Andante	行板	66
Andantino	小行板	80
Moderato	中板	98
Allegretto	小快板	120
Allegro	快板	140
Presto	急板	200
Prestissimo	最急板	230

在乐曲演奏（唱）过程中，有时需要对音乐的速度进行临时的变化处理。

速度术语	缩写形式	中文含义
Ritardando	rit.	渐慢
Rallentando	rall.	突然渐慢
Accelerando	accel.	渐快
Piu mosso		转快
Morendo	Mor.	渐消失
A tempo		回原速
Tempo Primo	Tempo I	回原速

2. 力度标记

力度即声音的强度，力度常通过拍子表现，但对音乐整体性的力度变化需要使用力度标记进行提示。

力度术语	缩写形式	中文含义
Piano	p	弱
Mezzo piano	mp	中弱
Pianissimo	pp	很弱
Piano pianissimo	ppp	极弱
Forte	f	强
Mezzo forte	mf	中强
Fortissimo	ff	很强
Fortefortissimo	fff	极强
Crescendo	cresc. 或 <	渐强
Diminuendo	dim. 或 >	渐弱
Sforzando	sf	突强
Sforzandopiano	sfp	强后即弱
Forte piano	fp	强后突弱

♫ 二、装饰音

用以装饰旋律的特殊符号称为装饰音。装饰音用于装饰、润色主音符，让音乐色彩更明丽动听。

1. 波音

由主要音向上方或下方二度音快速交替并回到主要音的过程称为"波音"。
波音有两种：上波音与下波音。上波音向上方二度交替，下波音向下方二度交替。

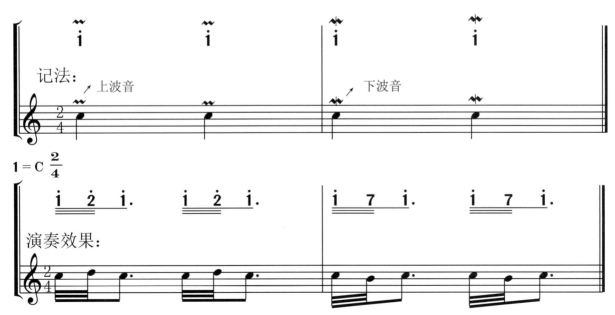

在波音符号的上方加升号或者在波音的下方加降号，表示上方二度的音要升高或下方二度的音要降低。

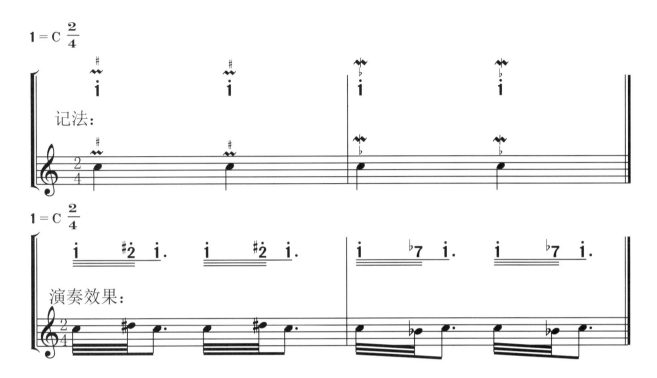

2. 颤音

由主要音与其上方二度的音快速而均匀交替形成的音型，称为颤音。颤音用"*tr*"标记于音符的上方。

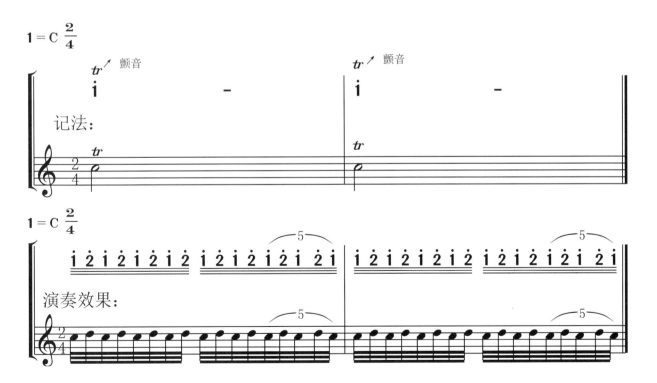

在颤音上方加升号或者降号，表示主要音上方的音升高或者降低。

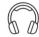
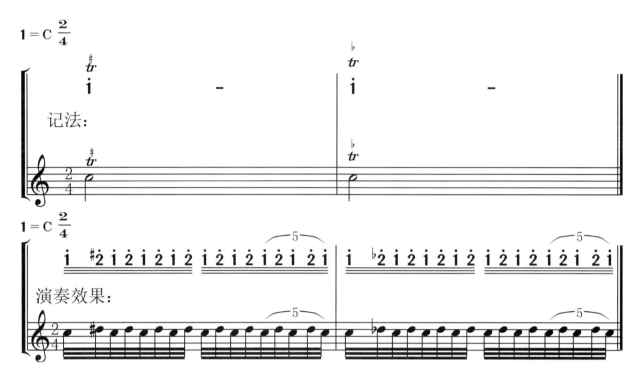

3. 倚音

写在主要音前面或者后面的小音符，称为倚音。倚音演奏的时值记在主要音中，即倚音不占时值。倚音有长倚音和短倚音之分。

长倚音与主要音相距二度，其倚音时值是主要音时值的一半。

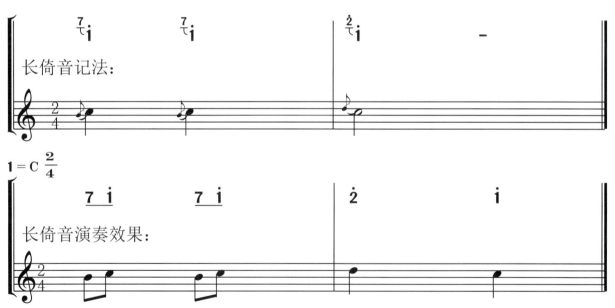

短倚音是最常用的倚音。由一个或多个音构成，并记写于主要音符的前面或者后面，短倚音的时值不大于八分音符。

倚音写在主要音前面称为前倚音，写在主要音后面称为后倚音。

由一个音构成的倚音为单倚音；由多个音构成的倚音为复倚音。

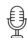

单倚音：

$1 = C$ $\frac{2}{4}$

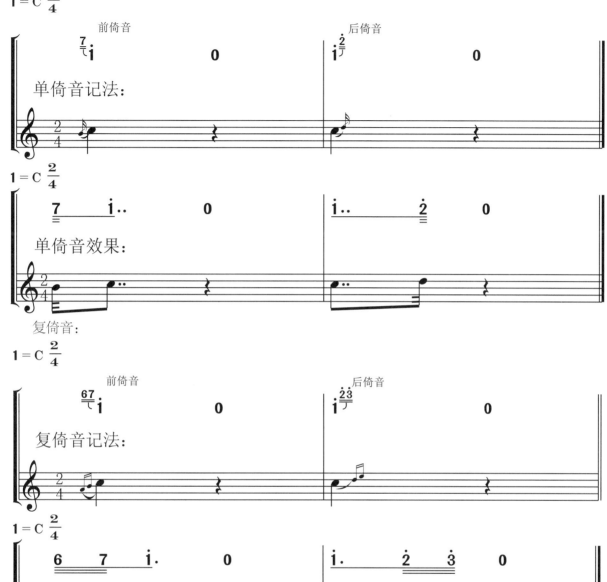

复倚音：

$1 = C$ $\frac{2}{4}$

4. 回音

由主要音上方二度音与下方二度音环绕进行的旋律，称为回音。

回音用 "∞" 来表示。

$1 = C$ $\frac{2}{4}$

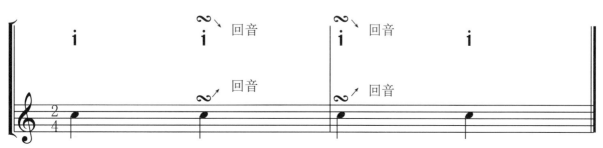

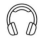

回音有顺回音与逆回音两种，逆回音在顺回音符号的中间加一条竖线。

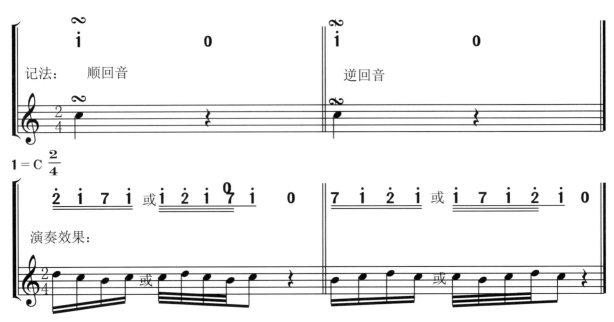

回音记号也可以标注于两个音符之间：

在回音上增加升降记号，表示辅助的音需要升高或者降低。

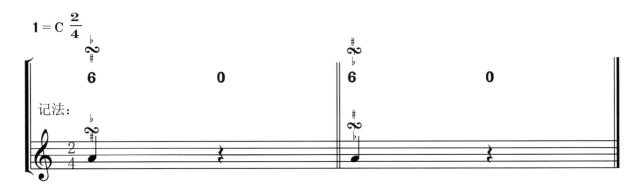

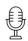

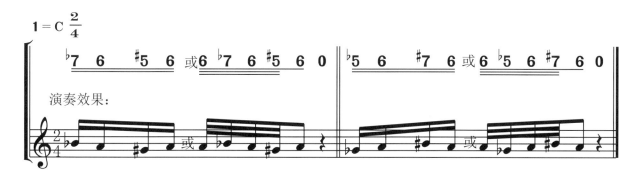

$1 = C \dfrac{2}{4}$

演奏效果：

三、略写记号

为了在记谱时保持谱面整洁，简化记谱从而方便记忆，将重复的部分用略写记号标记。

1. 反复记号

音乐中的反复用反复记号表示，反复记号内的音乐要重新演奏（唱）一次。

$1 = C \dfrac{4}{4}$

反复记号

常用的反复类型有：
反复类型（1）：

$1 = C \dfrac{2}{4}$

反复类型：

$1 = C \dfrac{2}{4}$

实际演奏（唱）法：

反复类型（2）：

1 = C $\frac{2}{4}$

反复类型：

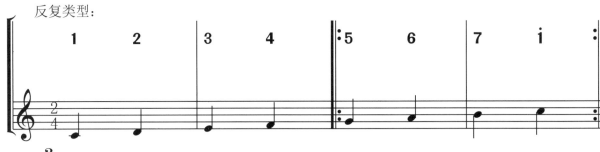

1 = C $\frac{2}{4}$

实际演奏（唱）法：

反复类型（3）：

1 = C $\frac{2}{4}$

反复类型：

$1 = C \dfrac{2}{4}$

实际演奏（唱）法：

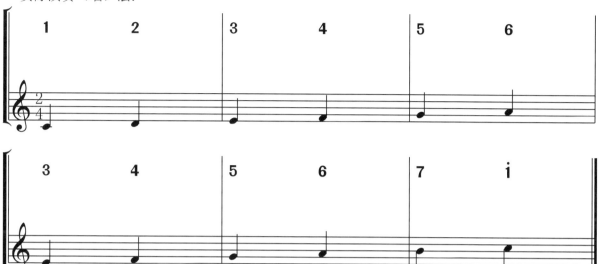

反复类型（4）：

$1 = C \dfrac{2}{4}$

反复类型：

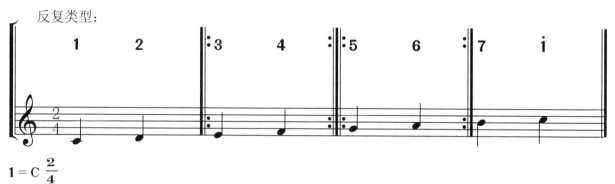

$1 = C \dfrac{2}{4}$

实际演奏（唱）法：

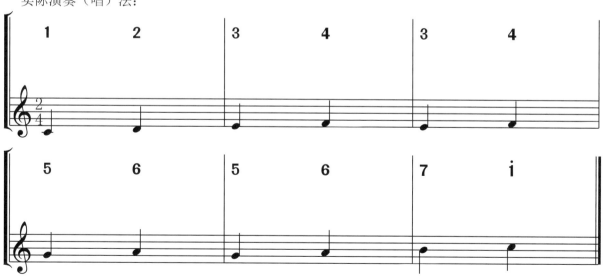

反复类型（5）：

若反复后的结尾有所不同，可以使用"跳房子"记号跳过不同的部分。

跳房子中的 1 表示第一次结尾，2 表示第二次结尾。如果多次反复可以同时标注次数。

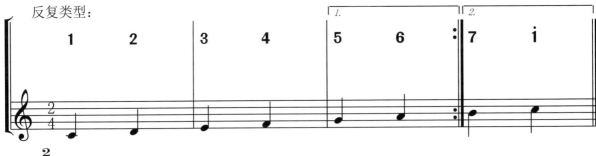

反复类型：

实际演奏（唱）法：

反复类型（6）：

反复类型：

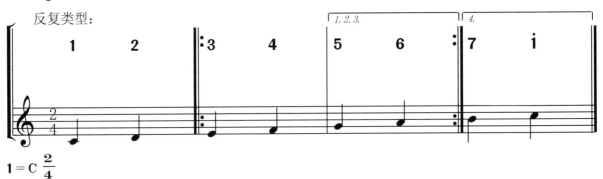

实际演奏（唱）法：

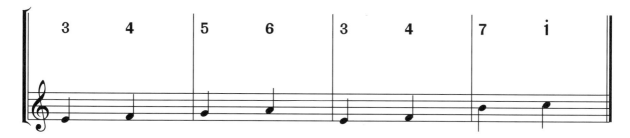

反复类型（7）：

在乐曲小节某处或者结尾处标有 D.C. 记号的，表示为"从头反复"，反复到"Fine"处结束。

$1 = C \dfrac{2}{4}$

反复类型：

$1 = C \dfrac{2}{4}$

实际演奏（唱）法：

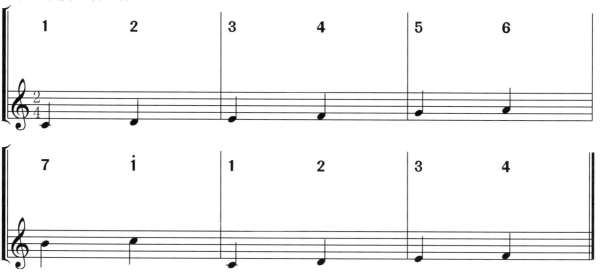

反复类型（8）：

在乐曲小节某处或者结尾处标有 D.S. 记号的，表示为"从记号处反复"，该记号为"𝄋"，反复到"Fine"处结束。

$1 = C \dfrac{2}{4}$

反复类型：

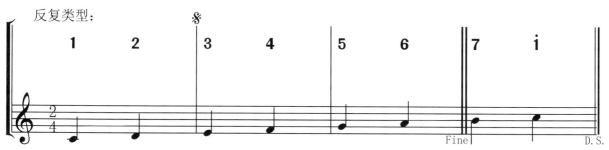

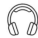

1 = C $\frac{2}{4}$

实际演奏（唱）法：

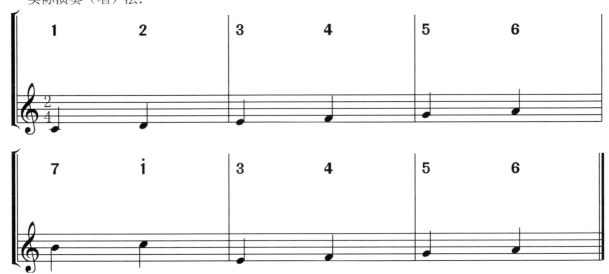

反复类型（9）：

反复过程中若有些部分不需要反复，则使用"跳过"记号跳过不要反复的部分，跳过记号为"⊕"，表示两个跳过记号（⊕……⊕）中间的内容跳过不反复，直接进行到结尾处。

1 = C $\frac{2}{4}$

反复类型：

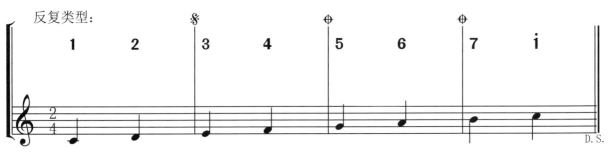

1 = C $\frac{2}{4}$

实际演奏（唱）法：

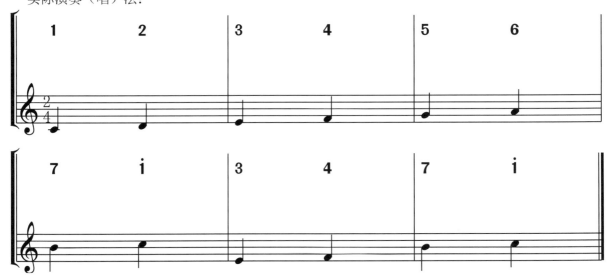

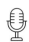

反复类型（10）：

在任意反复记号内的音符根据演奏（唱）的需要任意进行反复，任意反复记号用"┌──○　　　　○──┐"表示。

2. 八度记号

为了避免在记谱中过多地使用加线，让乐谱更加便于识记，使用八度记号。八度记号有三种：高八度记号、低八度记号、复八度记号。

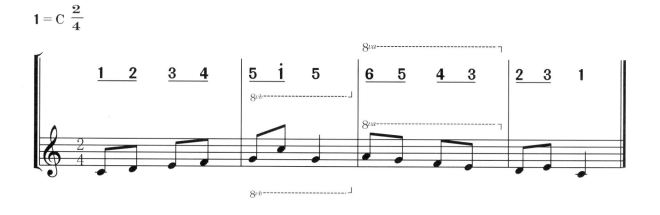

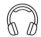
（1）高八度

在音符上方标记 *8va*……，表示虚线内的音符实际音高要移高八度。

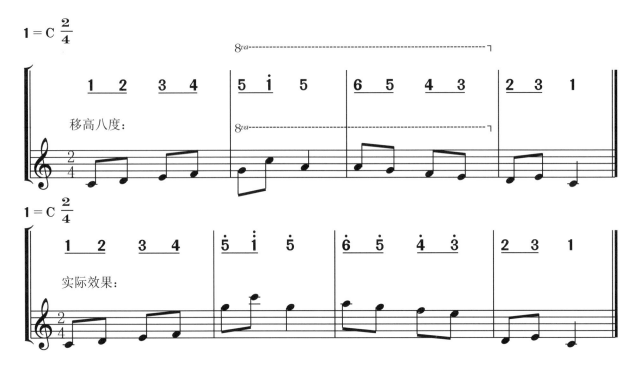

（2）低八度

在音符下方标记 *8vb*……，表示虚线内的音符实际音高要移低八度。

（3）复八度

复八度是将该音符上方或下方八度的音同时演奏。复八度用 con8……表示，在虚线以内的音要用复八度演奏。在演奏较少的复八度音符时，用"8"标注于音符上方或下方，复八度标记标于音符上方表示向上构成复八度，复八度标记标于音符下方表示向下构成复八度。

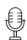

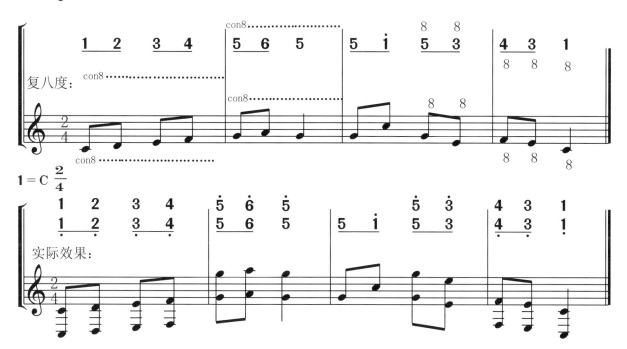

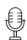 四、演奏法记号

1. 断音

断音表示该音要间断地演奏，即演奏具有跳跃性，一般演奏该音一半以下的时间长度。断音的表示方法有三种：在音符上方用·、▼、⌢‥‥标记。

断音的演奏方法是：

"·" 演奏该音的一半时值。

"▼" 演奏该音的四分之一时值。

"⌢‥‥" 演奏该音的四分之三时值。

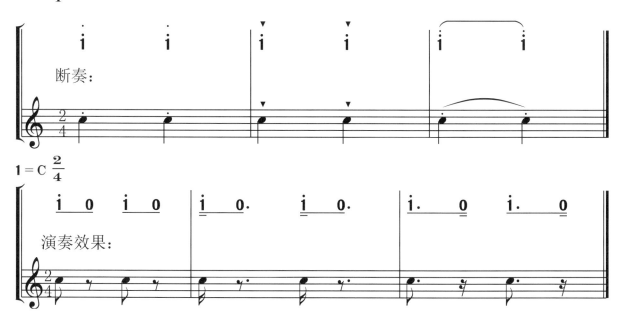

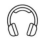

2. 滑音

从一个音连贯地滑向另一个音，称为滑音。滑音是我国民族音乐中一种重要的演奏（唱）法，特别是在民歌与戏曲的演唱中经常使用，滑音也广泛运用于二胡等乐器的演奏中。

滑音用弧线加箭头表示，滑音有上滑音与下滑音两种，箭头向上为上滑音，箭头向下为下滑音。

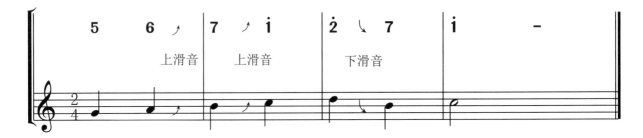

滑音用波浪线表示为上滑音"⤴"，下滑音"⤵"。

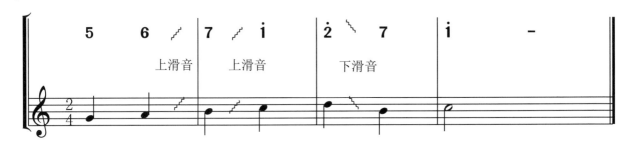

3. 琶音

将和弦中的音从下而上快速连贯地弹奏，称为琶音奏法。琶音的标记为和弦左侧纵向的波浪线。

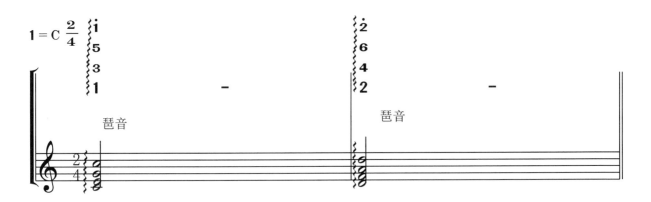

4. 连音线

连音线是连在不同音符上的连线，表示连音线里的音要演奏（唱）得连贯流畅，不可出现停顿的

效果。

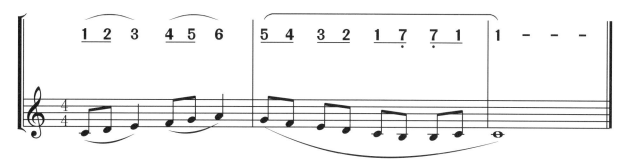

5. 保持音

保持音也称为持续音，用"–"标注于需要保持音的上方，五线谱中标于符头位置。表示标注有保持音，时值必须保持住时值的音长，不可减少。

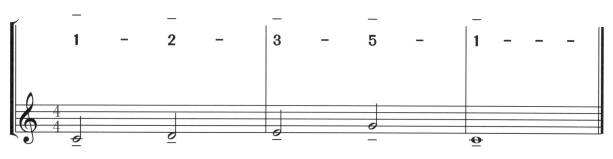

🎵 五、变音记号

在自然音级中，除调式中的升降号以外，有时需要进行临时升或降，此时的升或降作为临时的变音记号，不作为调式音阶看待。

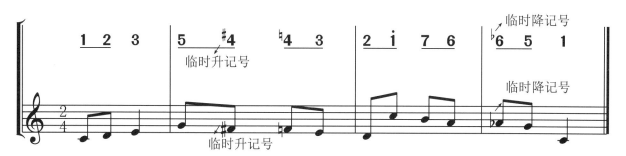

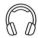

♬ 六、其他常用的音乐术语

1. 表情术语

表情术语	中文含义	表情术语	中文含义
Acarezzevole	深情地	Agitato	激动地
Alla marcia	进行曲风格	Amoroso	柔情地
Animato	活泼地	Buffo	滑稽地
Con dolore	悲痛地	Dolente	哀伤地
Fresco	有朝气地	Giocoso	诙谐地
Maestoso	庄严地	Quieto	平静地
Sonore	响亮地	Tranquillo	安静地

2. 演奏法术语

演奏法术语	中文含义	演奏法术语	中文含义
Solo	独奏、独唱	Div.	分奏
Unis	齐奏	Pizz	拨奏
Saltando	跳弓	R.（M.d）	右手
L.（M.g）	左手	Glissando	滑奏

3. 声部术语

声部术语	中文含义	声部术语	中文含义
Soprano（S.）	女高音	MezzoSoprano	女中音
Alto（A.）	女低音	Tenor（T.）	男高音
Baritone	男中音	Bass（B.）	男低音
Coloratura Soprano	花腔女高音	Lyric Soprano	抒情女高音

♬ 章节练习

1. 什么是装饰音?

2. 请写出波音符号并概述波音的特点是什么?

3. 请写出颤音符号并概述颤音的特点是什么?

4. 倚音有几种类型? 并概述。

5. 复倚音与单倚音之间有什么区别?

6. 请写出回音符号并概述回音的特点是什么?

7. 写出几种常用的演奏法记号，并简要说明。

8. 连音线与延音线之间有什么不同？

9. 写出下列音乐术语的中文含义。

Moderato（ ） Lento（ ） Grave（ ）

Lento（ ） Allegro（ ） Larghetto（ ）

Piu mosso（ ） a tempo（ ） Morendo（ ）

Presto（ ） Piano（ ） Pianissimo（ ）

Forte（ ） Diminuendo（ ） Animato（ ）

Sonore（ ） Giocoso（ ） Buffo（ ）

10. 写出下列符号的含义。

11. 写出下列音的实际音高。

（1）

（2）

12. 写出下列旋律的实际演奏效果。

（1）

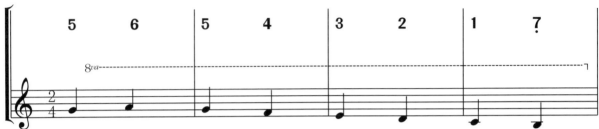

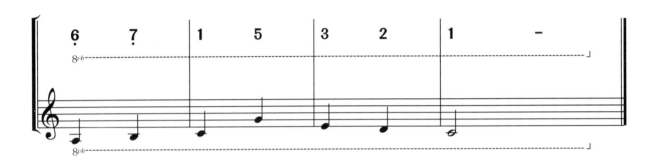

（2）

（3）

1 = C $\frac{2}{4}$

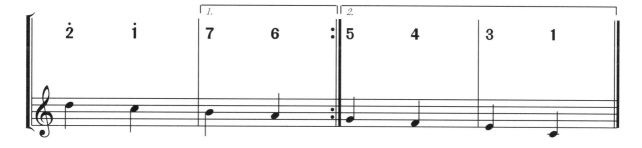

（4）

1 = C $\frac{2}{4}$

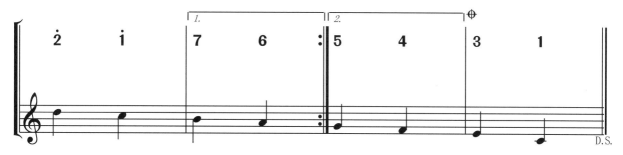

13. 注明下列略写记号的中文含义。

S.（　　　　） R.（　　　　） L.（　　　　）

sfp（　　　　） T.（　　　　） dim.（　　　　）

cresc.（　　　　） mf（　　　　） ppp（　　　　）

mp（　　　　） B.（　　　　） A.（　　　　）

sf（　　　　） Mor.（　　　　） rit.（　　　　）

rall（　　　　） accel.（　　　　） p（　　　　）

D.S.（　　　　） D.C.（　　　　） Fine（　　　　）

第五章

音程

一、音程及其名称

在乐音体系中，两音之间的音高关系称为"音程"。音程的横向进行构成了音乐旋律的基础，音程的纵向叠加构成了和声的基础。

在音程中的两个音，高音称为"上方音"或"冠音"，低音称为"下方音"或"根音"；若两音音高相同，则前面的音为下方音（根音），后面的音为上方音（冠音）。

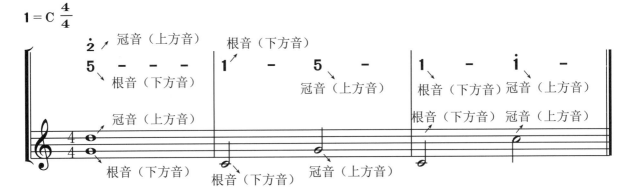

二、音程的类型

1. 旋律音程

构成音程的两个音先后鸣响，称为旋律音程。旋律音程是一种横向的进行关系，两音要先后分开书写。

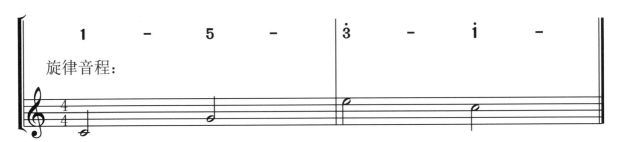

058

旋律音程的进行方式分为三种：上行进行、下行进行、平行进行。

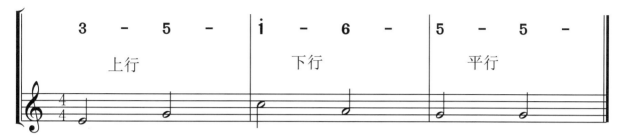

旋律音程的读法：音程上行进行时先唱下方音（根音）后唱上方音（冠音）；音程下行进行时先唱上方音（冠音）后唱下方音（根音）；音程平行进行时先唱下方音（根音）后唱上方音（冠音）。

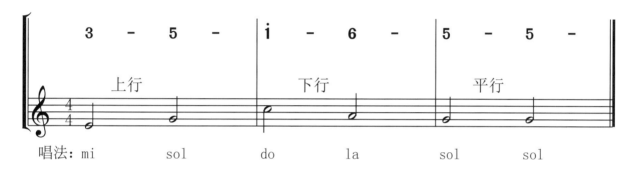

2. 和声音程

构成音程的两个音同时鸣响，称为和声音程。和声音程是一种纵向的关系，两音书写时要上下对齐。

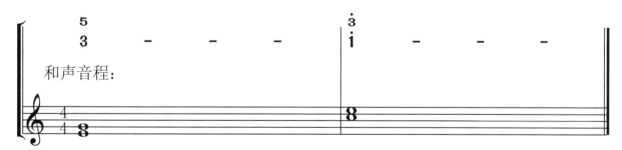

书写一度与二度的和声音程时两个音要微微错开，但不可距离太远，否则会与旋律音程混淆。

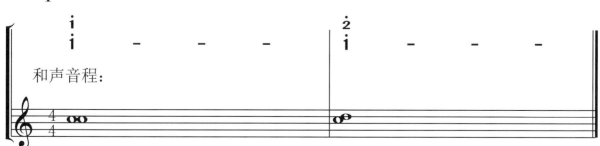

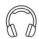

和声音程的唱法：一般情况下和声音程先唱下方音（根音）后唱上方音（冠音）。

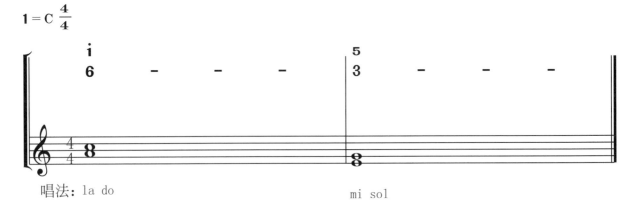

唱法：la do mi sol

🎵 三、音程的度数与音数

音程的"度数"由音程的"级数"确定，音程的"音数"表明了音程的性质。

在音乐中，每一个音均为一个音级，音级的数量为级数，有几级即为几度。

如音阶 1（do）、2（re）、3（mi）、4（fa）、5（sol）、6（la）、7（si）对应音名：C、D、E、F、G、A、B。

1—1（C—C），其中包含"1（do）"一个音级，度数为"一度"；

1—2（C—D），其中包含"1（do）、2（re）"二个音级，度数为"二度"；

1—3（C—E），其中包含"1（do）、2（re）、3（mi）"三个音级，度数为"三度"；

1—4（C—F），其中包含"1（do）、2（re）、3（mi）、4（fa）"四个音级，度数为"四度"；

1—5（C—G），其中包含"1（do）、2（re）、3（mi）、4（fa）、5（sol）"五个音级，度数为"五度"；

1—6（C—A），其中包含"1（do）、2（re）、3（mi）、4（fa）、5（sol）、6（la）"六个音级，度数为"六度"；

1—7（C—B），其中包含"1（do）、2（re）、3（mi）、4（fa）、5（sol）、6（la）、7（si）"七个音级，度数为"七度"；

2—4（D—F），其中包含"2（re）、3（mi）、4（fa）"三个音级，度数为"三度"；

6—3（A—E），其中包含"6（la）、7（si）、1（do）、2（re）、3（mi）"五个音级，度数为"五度"；

6—6（A—A），其中包含"6（la）、7（si）、1（do）、2（re）、3（mi）、4（fa）、5（sol）、6（la）"八个音级，度数为"八度"。

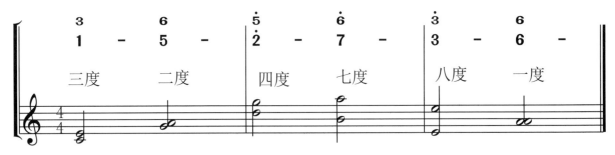

音程的性质（即大、小、纯、增、减）由"音数"确定。音数指两音之间包含全音的数量。全音用"1"表示，半音用"$\frac{1}{2}$"表示。

7（si）—1（do）（B—C）、3（mi）—4（fa）（E—F）包含一个半音，音数为"$\frac{1}{2}$"。

1（do）—2（re）（C—D）包含一个全音，音数为"1"。

3（mi）—5（sol）（E—G）包含一个全音一个半音，音数为"$1\frac{1}{2}$"。

5（sol）—7（si）（G—B）包含二个全音，音数为"2"。

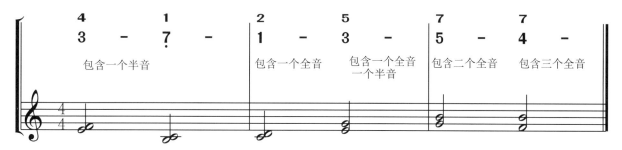

音程的性质用大、小、纯、增、减、倍增、倍减表示，即大音程、小音程、纯音程、增音程、减音程、倍增音程、倍减音程。

在基本音级中，一度、四度、五度、八度为"纯音程"。如纯一度音程、纯四度音程、纯五度音程、纯八度音程。

二度、三度、六度、七度为"大音程"与"小音程"。如大三度音程，小六度音程等。

基本音级中，因其中不包含半因数，两个特殊音程为"增四度音程"与"减五度音程"。

纯一度：音级为"1"，音数为"0"；

纯四度：音级为"4"，音数为"$2\frac{1}{2}$"；

纯五度：音级为"5"，音数为"$3\frac{1}{2}$"；

纯八度：音级为"8"，音数为"6"；

大二度：音级为"2"，音数为"1"；

小二度：音级为"2"，音数为"$\frac{1}{2}$"；

大三度：音级为"3"，音数为"2"；

小三度：音级为"3"，音数为"$1\frac{1}{2}$"；

大六度：音级为"6"，音数为"$4\frac{1}{2}$"；

小六度：音级为"6"，音数为"4"；

大七度：音级为"7"，音数为"$5\frac{1}{2}$"；

小七度：音级为"7"，音数为"5"；

增四度：音级为"4"，音数为"3"；

减五度：音级为"5"，音数为"3"。

在音数中，4 表示有四个全音，$\frac{1}{2}$表示有一个半音，$4\frac{1}{2}$表示音程中包含 4 个全音和 1 个半音；$3\frac{1}{2}$表示音程中包含 3 个全音和 1 个半音。

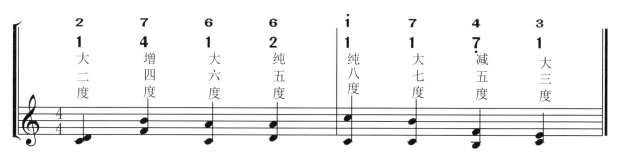

识别音程的性质需要记住一度、四度、五度、八度没有大小之分，只有"纯音程"。二度、三度、六度、七度有大小之分，即"一、四、五、八没大小，二、三、六、七分大小"。

♫ 四、音程扩大与缩小

音程的扩大与缩小是通过增加临时升（#）、降（♭）记号后产生的音程变化。

扩大音程可以升高音程的冠音或者降低音程的根音，缩小音程可以降低音程的冠音或者升高音程的低音。

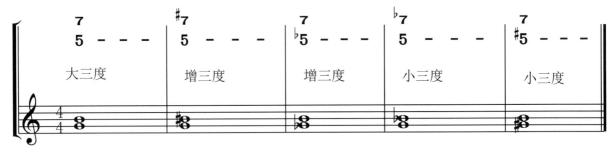

音程升高或者降低之后其音程的级数是不变的，但是音数有所改变，所以音程的性质发生了变化。

音程扩大与缩小的规律是：（扩大与缩小的单位为"半音"）

（1）小音程扩大后为"大音程"，缩小后为"减音程"；

（2）大音程扩大后为"增音程"，缩小后为"小音程"；

（3）纯音程扩大后为"增音程"，缩小后为"减音程"；

（4）增音程扩大后为"倍增音程"，缩小后为"纯音程"或"大音程"；

（5）减音程扩大后为"纯音程"或"小音程"，缩小后为"倍减音程"。

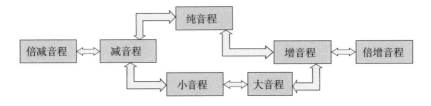

♫ 五、音程的转位

将原音程的上方音移低八度或者将原音程的下方音移高八度称为音程的转位。音程的转位也可以同时移动上方音与下方音。

原位音程转位后度数会随之改变，原位音程与转位音程之间的和为"9"。
（1）一度音程转位后为八度音程；
（2）二度音程转位后为七度音程；
（3）三度音程转位后为六度音程；
（4）四度音程转位后为五度音程；
（5）五度音程转位后为四度音程；
（6）六度音程转位后为三度音程；
（7）七度音程转位后为二度音程；
（8）八度音程转位后为一度音程。

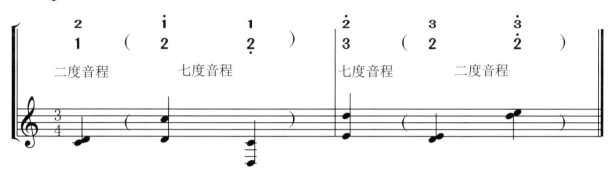

音程转位后音程的性质也会随之改变，规律为大变小，小变大；增变减，减变增；纯不变。
大音程转位后为小音程，小音程转位后为大音程。如大二度音程转位后为小七度音程，小七度音程转位后为大二度音程。

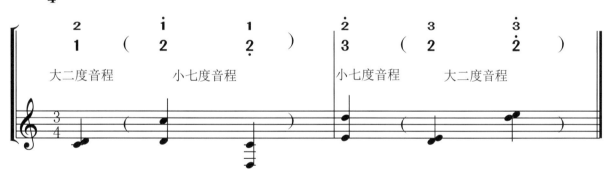

增音程转位后为减音程，减音程转位后为增音程。如增二度音程转位后为减七度音程，减七度音程转位后为增二度音程。

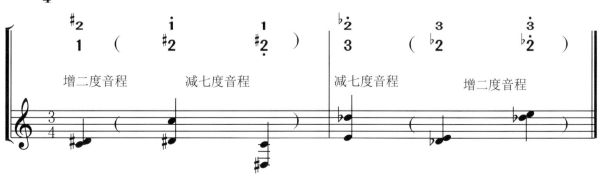

　　纯音程转位后仍为纯音程。如纯四度音程转位后为纯五度音程，纯八度音程转位后为纯一度音程。

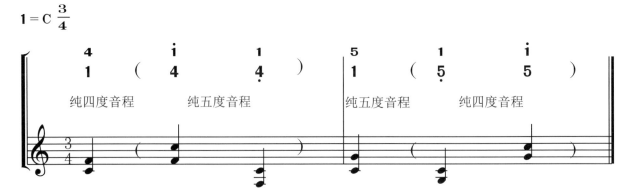

　　音程转位中有些特殊情况需要注意：

（1）增八度音程转位后不可以是减一度音程，因为没有减一度音程。

（2）倍增七度音程转位后为倍减九度音程，而不能转位为倍减二度音程。

（3）在音程中倍减一度、减一度、倍减二度音程都是不存在的音程。

♫ 六、单音程与复音程

　　音程之间的距离在八度以内（包含八度）为单音程，音程之间的距离超过八度即为复音程。

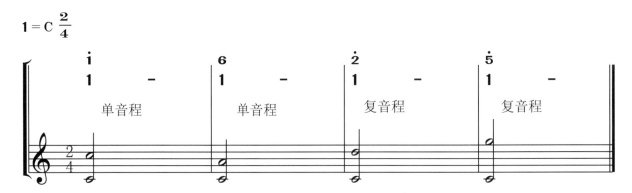

　　复音程的性质采用与其相对应的单音程相同的性质，计算方法是将根音向上移高八度或者将冠音移低八度即可。

　　如5—7音程距离超过了八度，从5到7包含10个音级，故该音程为十度。将5向上升高八度后为5，此时音程距离为5—7，或者将7向下移低八度为7，此时音程距离为5—7都是大三度，故复音程5—7为"大十度音程"。

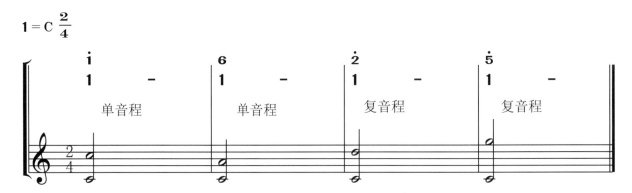

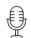

需要注意的是两个八度的音程是"十五度音程"而不是十六度音程，性质为纯十五度音程。增八度与倍增八度，减八度与倍减八度均为八度音程，所以均为单音程。

七、音程的构成

根据已知根音向上构成指定音程，或者根据已知冠音向下构成指定音程，称为音程的构成。

如何按照一定要求构成音程呢？需要掌握音程度数与级数的相关知识。

根据指定根音向上构成音程的构思步骤为：

（1）指定根音向上构成几度音程，则数几个音级；

（2）确定音级之后，根据音级中的半音数量确定音程的性质；

（3）如不符合要求，再通过变音记号满足要求。

如指定根音为 C，向上构成小三度音程。

从 C 音开始数三个音级为 E，C—E 中没有半音，为大三度，不符合小三度的要求，C 音为指定的音不可变化，所以降低冠音 E 为 ♭E，构成小三度音程。

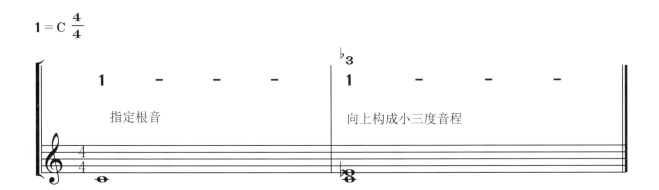

根据指定冠音向下构成音程的构思方法与向上构成音程的方法相同。

八、音程的协和性

根据音程音响效果的不同，将音程分为"协和音程"与"不协和音程"。协和音程音响融合性较强，更加和谐悦耳；不协和音程音响不和谐，甚至较为刺耳。

协和音程又可分为极完全协和、完全协和与不完全协和三种。

不协和音程包括二度、七度、增、减、倍增、倍减音程。

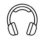
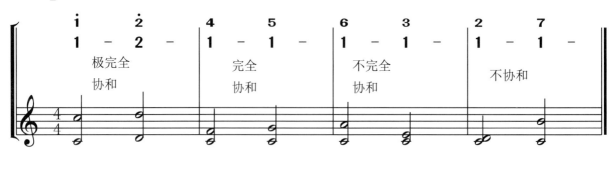

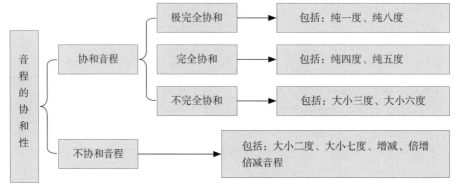

🎵 章节练习

1. 什么是音程？音程可以分为哪几种类型？

2. 旋律音程的进行方式有几种？并举例说明。

3. 什么是音程的级数？什么是音程的音数？如何计算？

4. 大六度与纯五度所包含的级数与音数分别是多少？

5. 将音程扩大与缩小的方式有几种？分别举例说明。

6. 什么是单音程？什么是复音程？如何识别复音程的性质？

7. 什么是协和音程？什么是不协和音程？二者有什么区别？

8. 协和音程包含几种类型？并分别列出两种以上的例子。

9.写出下列音程中的根音与冠音。

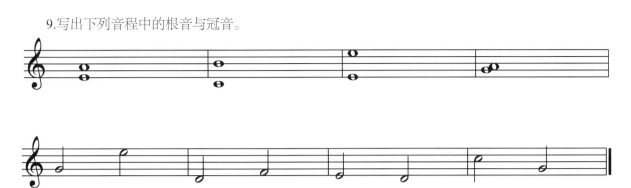

10.在下列音的上方添加冠音，构成大三度音程。

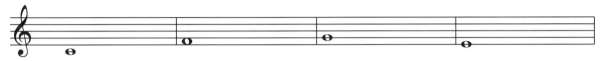

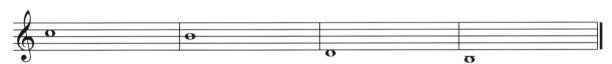

11.在下列音的下方添加根音，构成小三度音程。

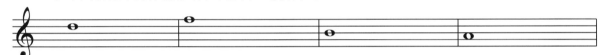

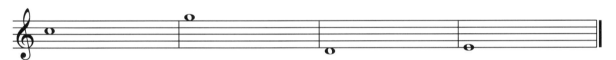

12.写出下列音符的名称。

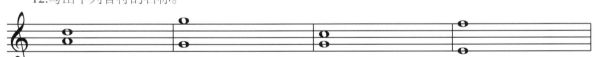

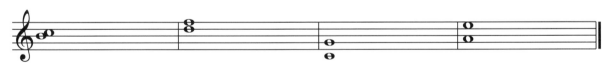

13.写出下列和弦协和与否。

大三度（　　　　）　　　　纯五度（　　　　）　　　　纯八度（　　　　）

小二度（　　　　）　　　　增五度（　　　　）　　　　小七度（　　　　）

大六度（　　　　）　　　　增四度（　　　　）　　　　倍增三度（　　　　）

14.将下列大三度音程变为小三度音程。

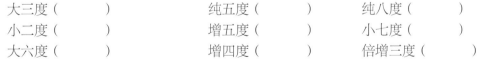

🎵 一、和弦的名称与构成

　　三个或三个以上不同的音按照三度关系叠加组合称为和弦。现代音乐的和声体系与我国民族音乐体系也有非三度关系叠加的和弦。

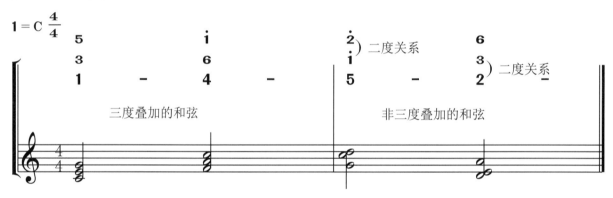

　　一般情况下，常用的和弦类型有三和弦、七和弦、九和弦。另有一些较为复杂的和弦，如复和弦、高叠和弦、加音和弦等。本书中主要介绍三和弦与七和弦。

　　（1）由三个音按照三度关系叠加的和弦称为三和弦；

　　（2）由四个音按照三度关系叠加的和弦称为七和弦；

　　（3）由五个音按照三度关系叠加的和弦称为九和弦；

　　其他还有六个音、七个音等叠加的和弦。

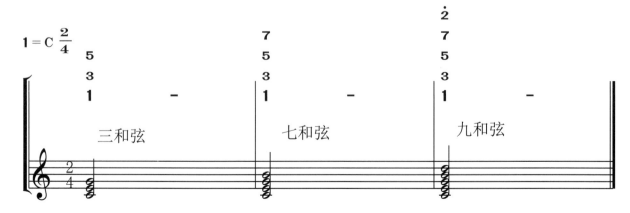

和弦中每个音都有其固定的名称，在原位和弦中，从下到上和弦音依次的名称为：根音、三音、五音、七音、九音等。

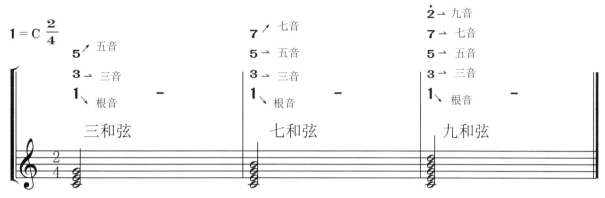

和弦转位（详见本章转位和弦部分）后，各音位置发生了变化，但是其和弦音的名称依旧不变。

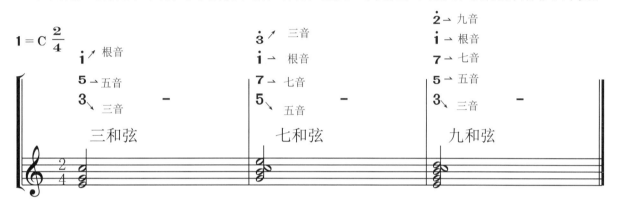

二、和弦的种类

和弦的类型有三和弦、七和弦、九和弦等。根据和弦中音程度数的不同，三和弦又分为：大三和弦、小三和弦、增三和弦、减三和弦。

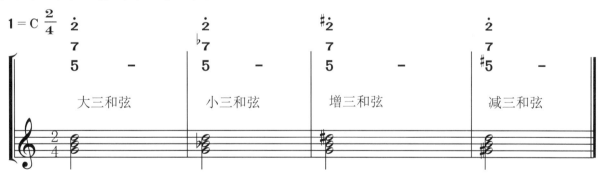

七和弦分为：大小七和弦、大七和弦、小七和弦、减减七和弦（减七和弦）、减小七和弦。

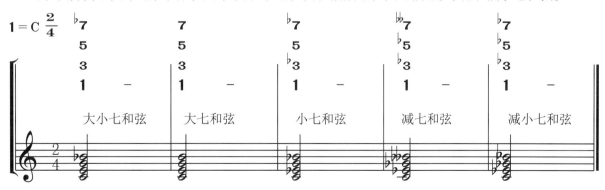

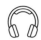
通过对和弦中各音位置的转换，和弦的低音随之变化，从而将原位和弦变为转位和弦。

常见的转位三和弦有：六和弦（第一转位）、四六和弦（第二转位）；常见的转位七和弦有：五六和弦（第一转位）、三四和弦（第二转位）、二和弦（第三转位）。

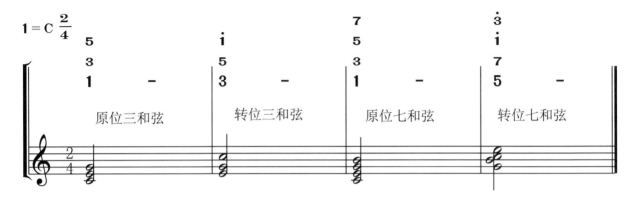

1. 三和弦

原位三和弦由三个音按照三度关系叠加排列，根据音程组合关系的不同，原位三和弦又分为：大三和弦、小三和弦、增三和弦、减三和弦。

（1）大三和弦：根音与三音之间为大三度，三音与五音之间为小三度。

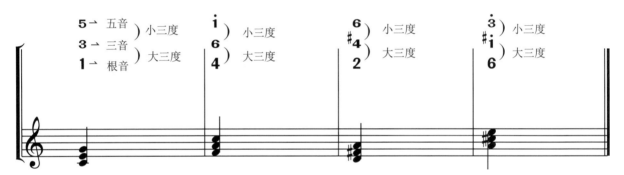

（2）小三和弦：根音与三音之间为小三度，三音与五音之间为大三度。

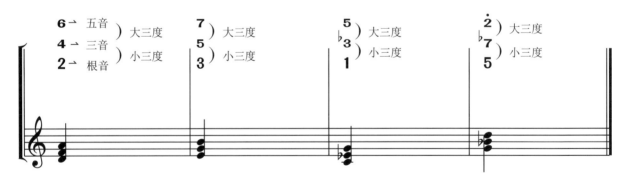

（3）增三和弦：根音与三音之间为大三度，三音与五音之间为大三度。

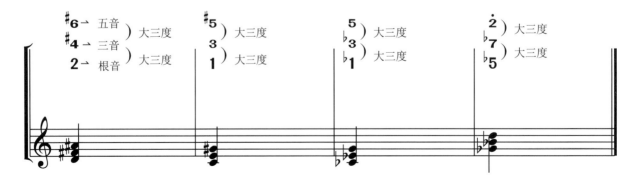

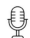

（4）减三和弦：根音与三音之间为小三度，三音与五音之间为小三度。

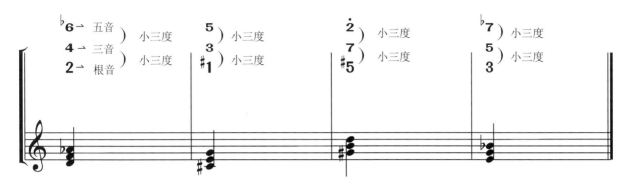

2. 七和弦

原位七和弦由四个音按照三度关系叠加排列，根据音程组合关系的不同，原位七和弦又分为：大小七和弦、大七和弦、小七和弦、减减七和弦、减小七和弦、增大七和弦等。

（1）大小七和弦：在原位大三和弦五音的上方增加一个小三度音程。

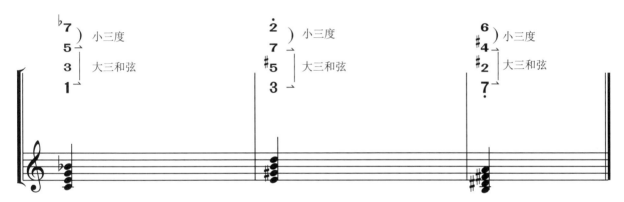

（2）大七和弦：在原位大三和弦五音的上方增加一个大三度音程。

（3）小七和弦：在原位小三和弦五音的上方增加一个小三度音程。

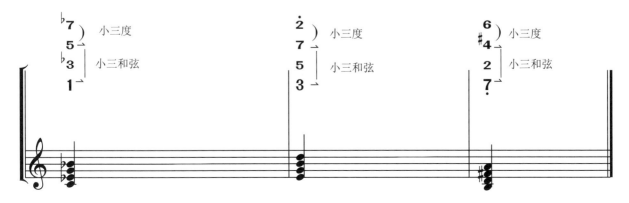

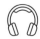
（4）减七和弦：在原位减三和弦五音的上方增加一个小三度音程。

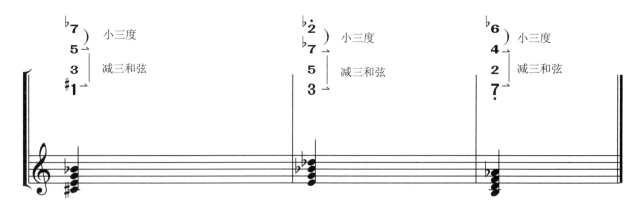

（5）减小七和弦：在原位减三和弦五音的上方增加一个大三度音程。

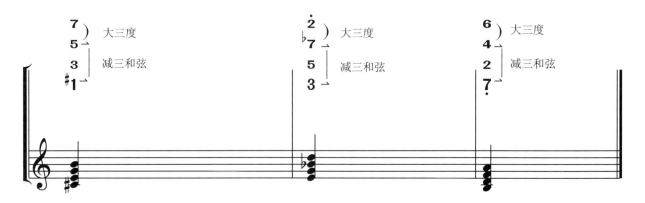

（6）增大七和弦：在原位增三和弦五音的上方增加一个小三度音程。

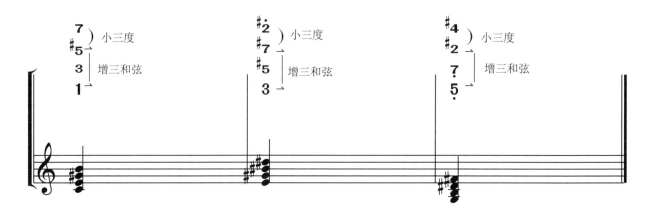

🎵 三、原位和弦与转位和弦

以和弦的根音为最低音（低音）的和弦，称为原位和弦。以和弦中的三音、五音、七音为低音的和弦，称为转位和弦。例如七和弦，三音为低音是第一转位和弦，五音为低音是第二转位和弦，七音为低音是第三转位和弦。

1. 三和弦转位

（1）六和弦：将三和弦的三音作为和弦的最低音，即三和弦的第一转位，用数字"6"表示，故称为六和弦。

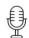

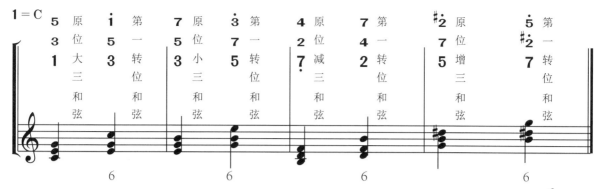

（2）四六和弦：将三和弦的五音作为和弦的最低音，即三和弦的第二转位，用数字"$\frac{6}{4}$"表示，故称为四六和弦。

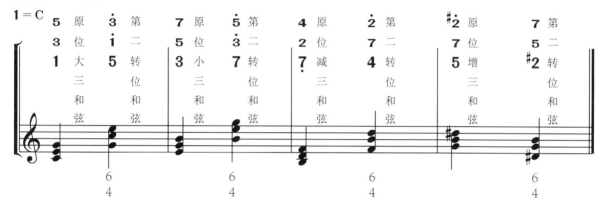

2. 七和弦转位

（1）五六和弦：将七和弦的三音作为和弦的最低音，即七和弦的第一转位，用数字"$\frac{6}{5}$"表示，故称为五六和弦。

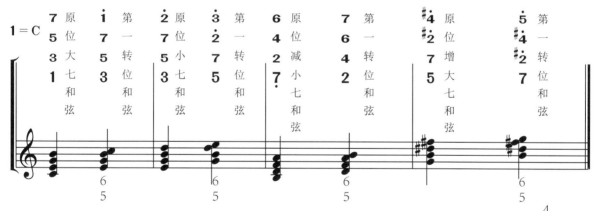

（2）三四和弦：将七和弦的五音作为和弦的最低音，即七和弦的第二转位，用数字"$\frac{4}{3}$"表示，故称为三四和弦。

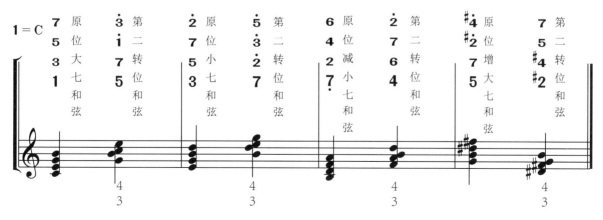

（3）二和弦：将七和弦的七音作为和弦的最低音，即七和弦的第三转位，用数字"2"表示，故称为二和弦。

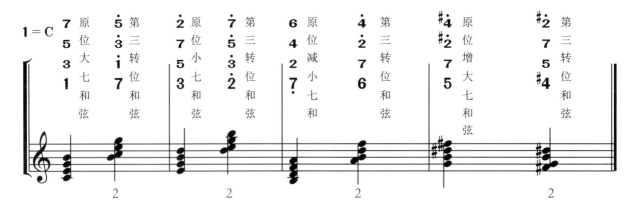

四、等和弦

两个和弦的音响效果相同，但是记谱形式不同，从而产生了不同调性意义，这类和弦称为等和弦。

等和弦有两种不同的形式：

（1）和弦音中的一个或者某几个音产生了同音异名的变化，从而改变了音程之间的度数结构关系。

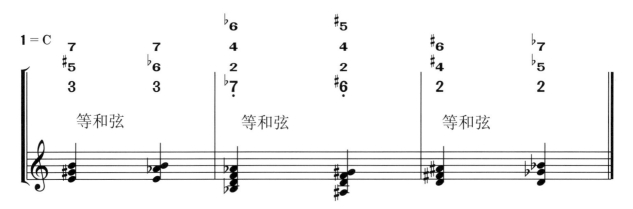

（2）和弦音中的所有音都产生了等音变化，并且各音程之间的度数关系不发生改变。

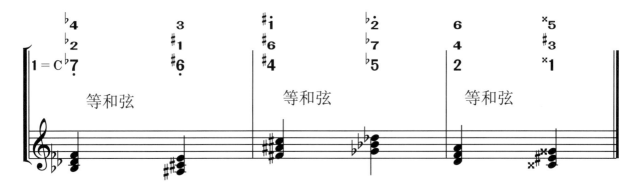

五、和弦的标记

和弦标记是记录和弦结构、性质以及功能属性的符号，通过和弦标记以快速辨识和弦的构成。

和弦标记有两种方式：数字标记法、字母标记法。

1. 数字标记法

调式和弦中的数字标记法（也称首调标音级记法），即用大写的罗马数字Ⅰ、Ⅱ、Ⅲ、Ⅳ、Ⅴ、Ⅵ、Ⅶ表示音阶的级数，分别表示1级、2级、3级、4级、5级、6级、7级，相对应着1（do）、2（re）、3（mi）、4（fa）、5（sol）、6（la）、7（si）七个音上构成的和弦。

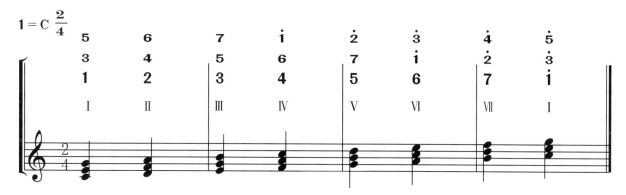

只标注级数（Ⅰ）表示为原位三和弦，在级数右下角加上数字7或者9，表示相应级数的七和弦或者九和弦，如C大调Ⅱ₇表示Ⅱ级小小七和弦，Ⅴ₇表示Ⅴ级大小七和弦。

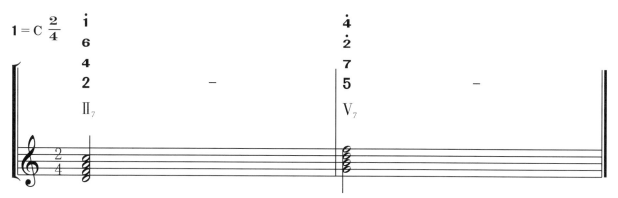

在级数右下角加上转位和弦的数字6、$\frac{6}{4}$、$\frac{6}{5}$、$\frac{4}{3}$、2等表示相应级数相应的转位和弦，如Ⅰ₆表示Ⅰ级和弦第一转位。

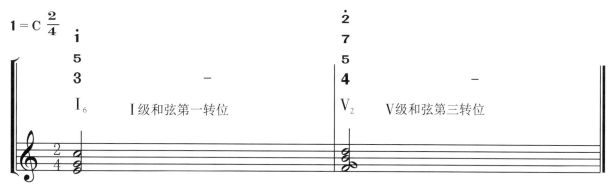

有时也可以在罗马数字的旁边增加一些附属标记，以提示和弦的性质。如单独的罗马数字表示大三和弦，在罗马数字旁加"m"表示小三和弦，加"+"表示增三和弦，加"–"表示减三和弦。如"Ⅵm"表示Ⅵ级小三和弦。

2. 字母标记法

字母标记法也称音名标记法或固定和弦标记法，音乐中的七个音名分别用C、D、E、F、G、A、B七个字母表示，和弦的标记即以音名为基础加上字母与数字构成。

和弦与和弦标记：

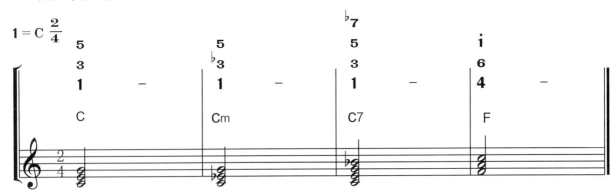

"C"（只有一个大写的英文字母）表示大三和弦；Cm（大写的英文字母右下角加"m"）表示小三和弦；C7（大写的英文字母右下角加"7"）表示大小七和弦；Cm7（大写的英文字母右下角加"m7"）表示小七和弦。

♫ 六、大小调中的和弦

在大小调体系中，有正音级与副音级之分。Ⅰ、Ⅳ、Ⅴ为"正音级"，Ⅱ、Ⅲ、Ⅵ、Ⅶ为"副音级"。

1. 正三和弦

在正音级上构成的三和弦，称为正三和弦。

在大小调中正三和弦有三个，分别为：Ⅰ级和弦（主和弦）、Ⅳ级和弦（下属和弦）、Ⅴ级和弦（属和弦）。

自然大调中的正三和弦：

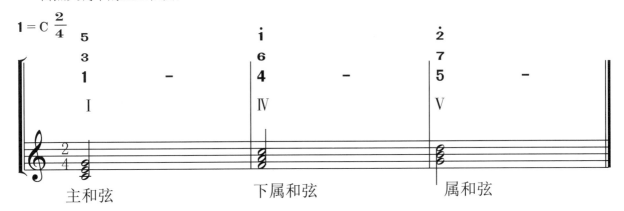

自然小调中的正三和弦：

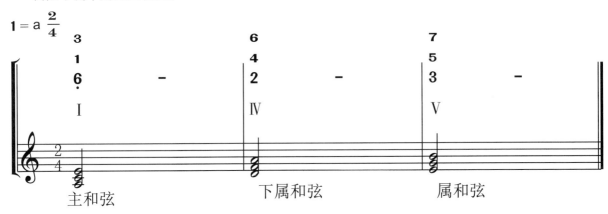

2.副三和弦

在副音级上构成的三和弦，称为副三和弦。

在大小调中副三和弦有四个，分别为：Ⅱ级和弦（上主音和弦）、Ⅲ级和弦（中音和弦）、Ⅵ级和弦（下中音和弦）、Ⅶ级和弦（导和弦）。

自然大调中的副三和弦：

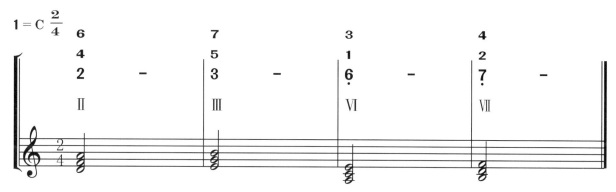

自然小调中的副三和弦：

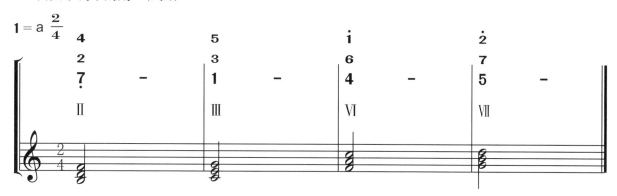

♫ 七、不协和和弦及其解决

在音乐色彩的进行中，不协和和弦通常具有不稳定感，和声音响较为尖锐，在心理上通常期待一个稳定的倾向性，所以在和声的运用中，不协和和弦需要向协和和弦倾向或解决。

由不协和和弦向协和和弦的进行过程称为不协和和弦的解决。与音程的协和性相同，在和弦中包含有二度、七度、九度、增、减、倍增、倍减的和弦均为不协和和弦，需要向协和弦解决。

本书中所提及的不协和和弦的解决一般指 Ⅴ级七和弦（属七和弦）与Ⅶ级七和弦（导七和弦）的解决过程。

在Ⅴ级（属音）上构成的大小七和弦称为属七和弦，在Ⅶ级（导音）上构成的减七和弦称为导七和弦。当属七和弦与导七和弦出现时需要进行解决。

属七和弦一般解决到Ⅰ级三和弦（主三和弦）上。

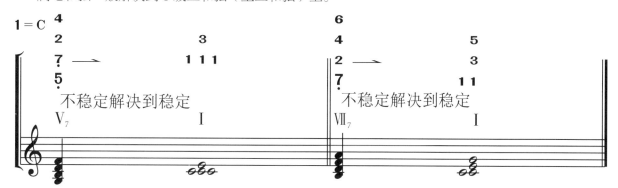

解决的方式以稳定音的倾向性为依据：

（1）属七和弦的七音解决到主三和弦的三音上；

（2）属七和弦的五音解决到主三和弦的根音上；

（3）属七和弦的三音解决到主三和弦的根音上；

（4）属七和弦的根音解决到主三和弦的根音上；

导七和弦的解决与属七和弦的解决方式相同，不稳定音解决到邻近的稳定音上。

♫ 章节练习

1. 什么是和弦?

2. 什么是三和弦?

3. 三和弦的类型有哪些? 请举例说明。

4. 什么是七和弦?

5. 七和弦的类型有哪些? 请举例说明。

6. 什么是原位和弦? 什么是转位和弦?

7. 七和弦有几种转位形式? 转位后的名称分别是什么?

8. 等和弦有几种类型? 请分别列举出五个等和弦。

9. 什么是和弦的标记法? 和弦标记法有几种形式?

10. 用数字标记法标出属七和弦与导七和弦。

11. 简要概述字母和弦标记法。

12. 什么是正三和弦? 请分别写出大小调中的正三和弦。

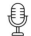

13. 什么是副三和弦？请分别写出大小调中的副三和弦。

14. 简要概述不协和和弦的解决方法。

15. 写出下列和弦音的名称。

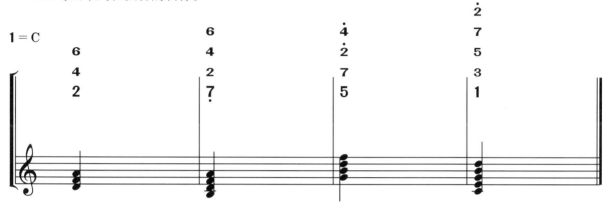

16. 写出下列和弦的性质。

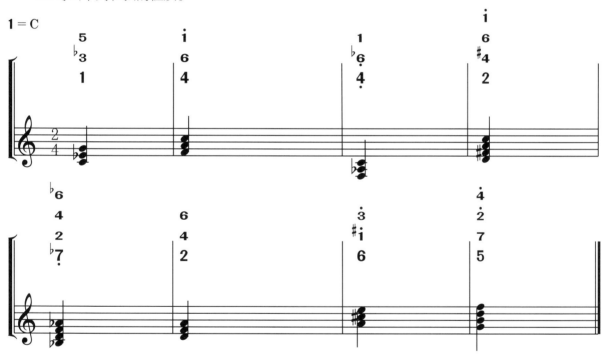

17. 以下列和弦为根音向上构成大三和弦。

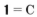

18. 以下列和弦为根音向上构成小三和弦。

1 = C

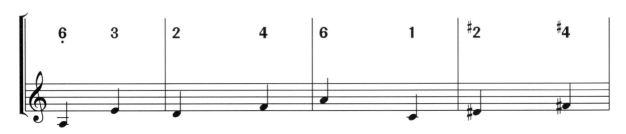

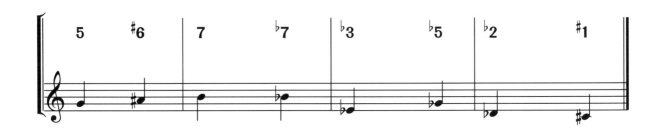

19. 写出下列七和弦的性质。

20. 写出下列和弦的第二转位。

21. 写出下列和弦的第三转位。

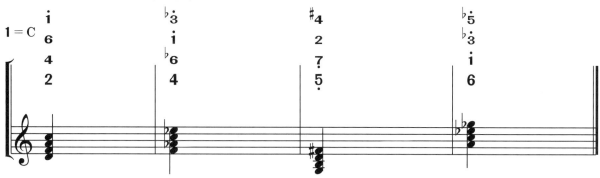

22. 写出下列转位和弦的原位。

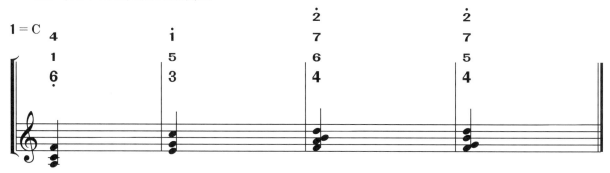

23. 写出下列和弦的等音和弦。

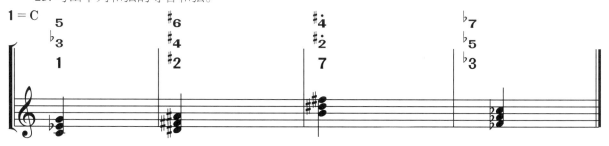

24. 写出下列和弦标记所对应的和弦。

Dm（　　　　）　　　　　F（　　　　）　　　　　I（　　　　）

Am（　　　　）　　　　　G7（　　　　）　　　　D7（　　　　）

大小调式

♫ 一、调式

　　若干不同的音，围绕着某一中心音（主音）按照一定的音高关系组合发展的一个体系，称为调式。

　　调式体系的种类丰富多样，各个国家、各个民族都有着各具特色的调式体系。例如我国的五声调式、日本的都节调式等，本章主要介绍的是使用较为广泛的西洋大小调式。

　　大小调式是调式体系中的一种，也是目前流传最广的调式体系。包括自然大调式、自然小调式以及在二者基础上变换出的调式，统称为大小调体系。

　　调式中的各音，按照音高次序并遵从一定的音程关系从主音到主音的排列，称为调式音阶。

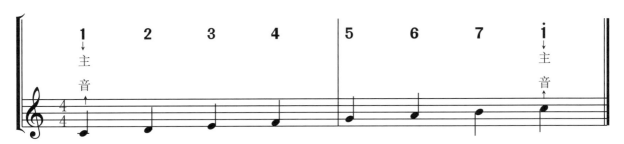

　　调式中的每一个音称为音级，音级用罗马数字Ⅰ、Ⅱ、Ⅲ、Ⅳ、Ⅴ、Ⅵ、Ⅶ表示。

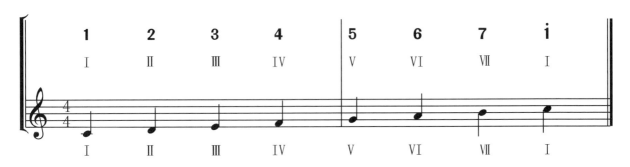

调式的名称用音名表示，调式主音的音高对应的音名即是调式的名称。调式与调高的结合称为调性。如 F 大调，音名中的 F 音即为调式的主音，在简谱中用 1=F 表示，在五线谱中用一个降号表示调号；C 大调，音名中的 C 音即为调式的主音，在简谱中用 1=C 表示，在五线谱中没有升降号。

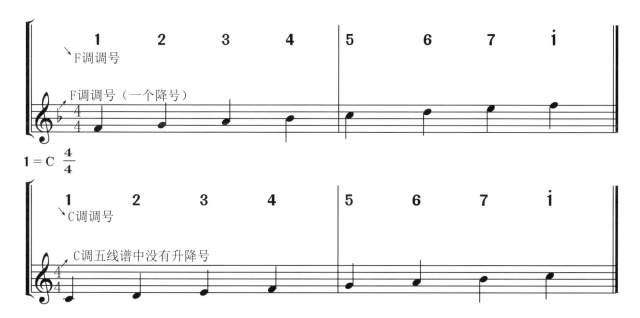

🎵 二、自然大小调式

自然大小调式包含自然大调与自然小调，同一主音的两种调式的音名相同，但是主音上构成的和弦色彩、和弦性质以及音阶关系等都不同，所以两种调式虽然有着共同的音名却有着不同的音乐风格。

1. 自然大调

自然音级组成的大调，称为自然大调。自然大调相邻两音之间的关系为"全音、全音、半音、全音、全音、全音、半音"（简称为：全全半全全全半）。在音阶的Ⅲ级与Ⅳ级；Ⅶ级与Ⅰ级之间形成了两个半音关系的音级。

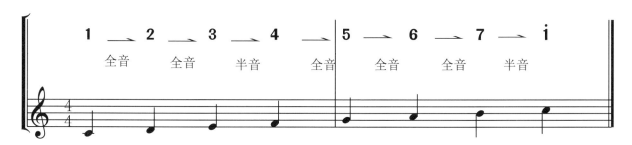

从音阶中可以看出主音与上方三度为大三度音程。

调式中的每一个音级用罗马数字依次标记，在调式中音级与对应的罗马数字固定不变。

$1 = C \dfrac{4}{4}$

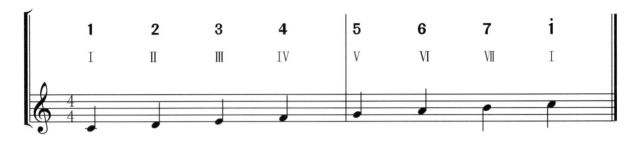

在自然大调中，Ⅰ、Ⅲ、Ⅴ级为稳定音级，Ⅱ、Ⅳ、Ⅵ、Ⅶ级为不稳定音级。由稳定音级的三个音组成的大三和弦，被称为主和弦，是大调式色彩的主要标志。

主音上方五度为属音（Ⅴ级），下方五度为下属音（Ⅳ级），主音、下属音、属音构成了调式色彩的支柱，也被称为正音级，Ⅱ级（上主音）、Ⅲ级（中音）、Ⅵ级（下中音）、Ⅶ级（导音）称为副音级。

$1 = C \dfrac{4}{4}$

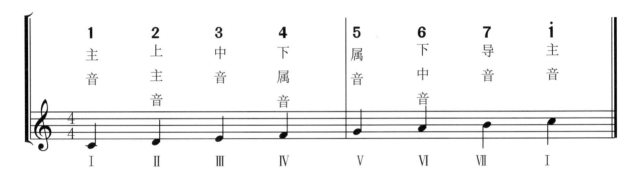

2. 自然小调

自然音级组成的小调，称为自然小调。自然小调相邻两音之间的关系为"全音、半音、全音、全音、半音、全音、全音"（简称为：全半全全半全全）。在音阶的Ⅱ级与Ⅲ级，Ⅴ级与Ⅵ级之间形成了两个半音关系的音级。

$1 = C \dfrac{4}{4}$

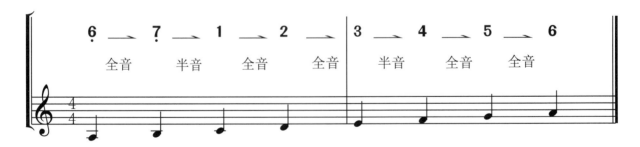

自然小调的主音与上方三度为小三度音程。

自然小调调式中的每一个音级用罗马数字依次标记，在调式中音级与对应的罗马数字固定不变。

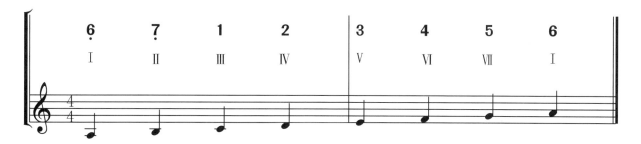

自然小调的Ⅰ级为主音，是调式的中心音。自然小调中Ⅰ、Ⅲ、Ⅴ级为稳定音级，其他音级为不稳定音级。Ⅰ级、Ⅳ级Ⅴ级为正音级，其他音级为副音级。

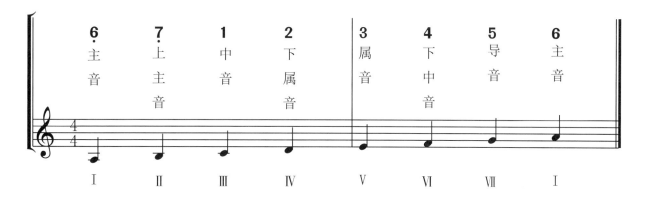

🎵 三、和声大小调式

在大小调体系中，自然大小调式是基本调式，通过对自然大小调式某些音的改变产生了变化形式的大小调式，这其中就包含了和声大调与和声小调，以及下节中的旋律大调与旋律小调。

1. 和声大调

和声大调的特点是降低Ⅵ级音，Ⅵ级与Ⅶ级之间形成了"增二度"。

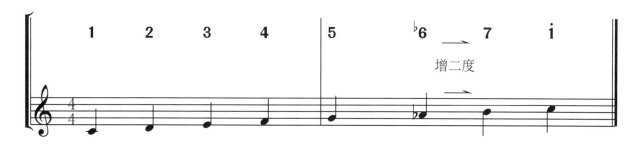

和声大调相邻两音之间的音程关系为：全音、全音、半音、全音、半音、增二、半音（概括为：全全半全半增半）。

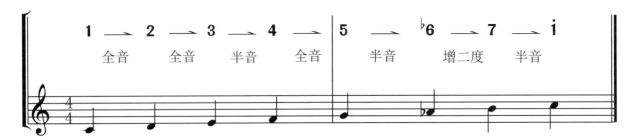

2. 和声小调

和声小调是最常使用的和声调式，升高自然小调的Ⅶ级音，Ⅵ级与Ⅶ级之间形成"增二度"。

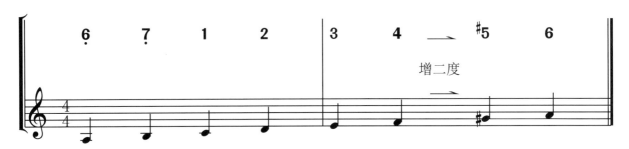

和声小调相邻两音之间的音程关系为：全音、半音、全音、全音、半音、增二、半音（概括为：全半全全半增半）。

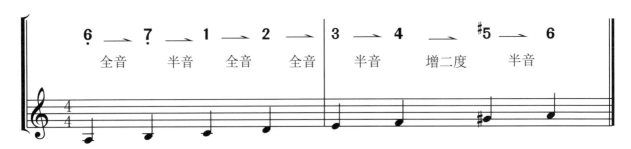

♫ 四、旋律大小调式

1. 旋律大调

旋律大调也是自然大调式的变体，旋律大调的特点是下行降低自然大调的Ⅵ、Ⅶ级音，上行与自然大调相同，没有临时升降号，在旋律大调中没有增音程。

$1 = C$ $\frac{4}{4}$

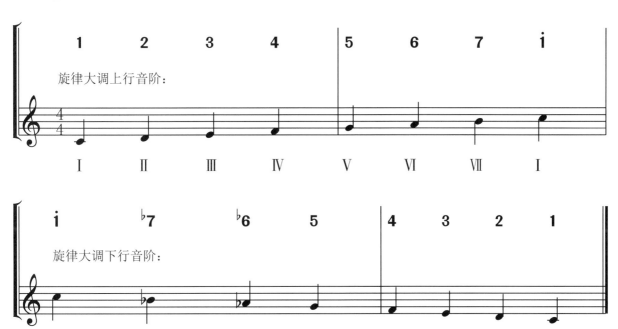

2. 旋律小调

旋律小调的特点是上行升高自然小调的Ⅵ、Ⅶ级音,下行与自然小调相同,没有临时升降号,在旋律小调中也没有增音程。

$1 = C$ $\frac{4}{4}$

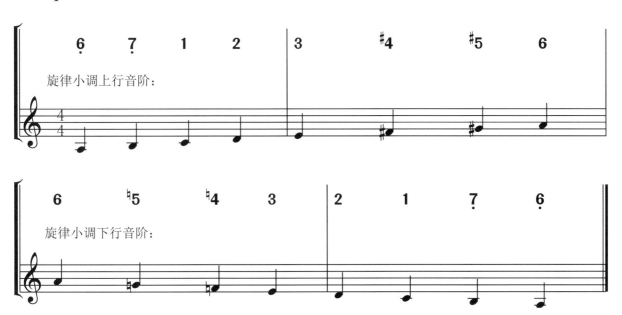

♫ 五、自然大调的调号

在五线谱中,除 C 大调没有调号以外,其他各调用升、降号表示各调式的调号。用升号表示的调号称为升种调,用降号表示的调号称为降种调。

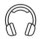

按照大调式间相邻音程的关系，取任意一音为主音，构成符合大调式的音阶，将所有的升号或降号标注于五线谱开始处，便构成了该调式的调号。

1. 升种调及其调号

"升种调"是用一定数量的升号（#）来表示的调式。升种调的调号以 C 调为基础调，按照纯五度的关系向上方移动而产生。

C 大调没有调号，C 上方纯五度为 G，故 G 调有一个升号。

按照自然大调音程间的关系（全全半全全全半），F 需要升高半音，为 #F。在首调唱名中 G 自然大调中 #F 唱 si。

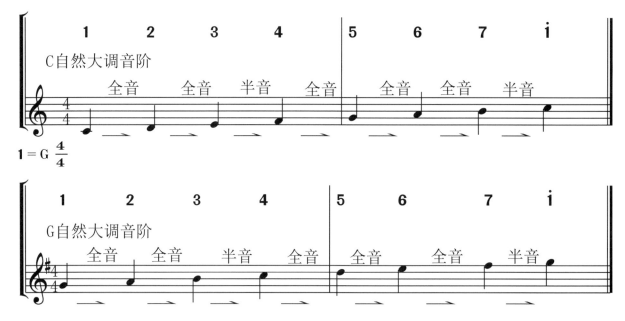

将 #F 的升号标注于谱号的右侧，表示该乐谱中所有的 F 为 #F，这就构成了 G 大调的调号。

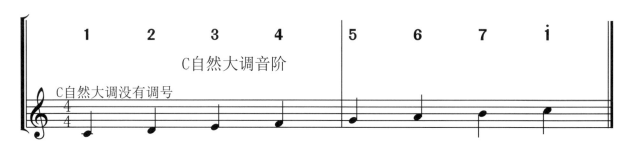

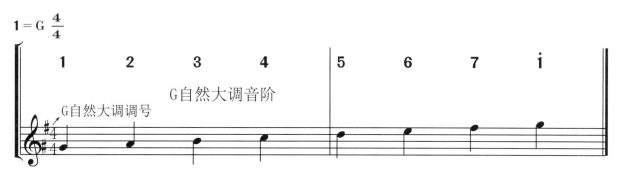

同理，G 音上方纯五度为 D 音，故两个升号的调为"D 大调"。

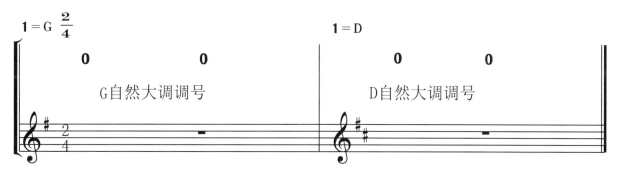

按照自然大调音程间的关系（全全半全全全半），F 需要升高半音，为 #F；C 需要升高半音，为升 #C。在首调唱名中，D 自然大调 #F 唱 mi，#C 唱 si。

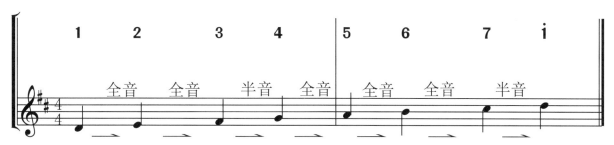

将 #F、#C 的升号标注于谱号的右侧，表示该乐谱中所有的 F 音为 #F，所有的 C 音为 #C，这就构成了 D 大调的调号。

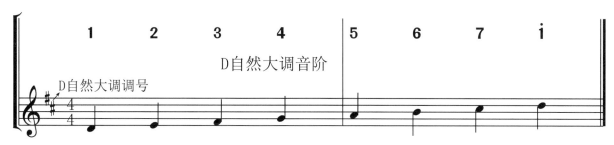

根据同理可以推算出：

（1）A 自然大调：三个升号，分别为 #F、#C、#G；

（2）E 自然大调：四个升号，分别为 #F、#C、#G、#D；

（3）B 自然大调：五个升号，分别为 #F、#C、#G、#D、#A；

（4）#F 自然大调：六个升号，分别为 #F、#C、#G、#D、#A、#E；

（5）#C 自然大调：七个升号，分别为 #F、#C、#G、#D、#A、#E、#B。

按照升记号产生的规律可以将其排列为：

按照音名顺序排列：（升）F、C、G、D、A、E、B；

按照唱名顺序排列：（升）fa、do、sol、re、la、mi、si。

书写谱号时按照先后顺序在五线谱中标记。

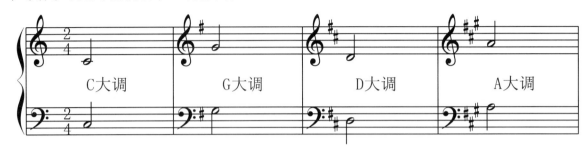

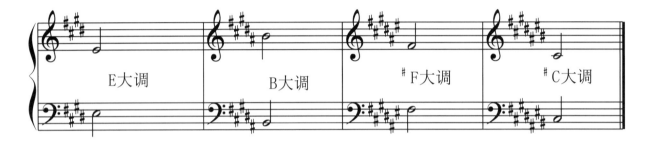

2. 降种调及其调号

"降种调"是用一定数量的降号（♭）来表示的调式。降种调的调号也以C调为基础调，按照纯五度的关系向下方移动而产生。

C大调没有调号，C下方纯五度为F，故F调有一个降号。

$1 = C \dfrac{2}{4}$　　　　　　　　　　　　　　$1 = F$

按照自然大调音程间的关系（全全半全全全半），F调中B需要降低半音，为♭B，在首调唱名中F自然大调中♭B唱fa。

$1 = F \dfrac{4}{4}$

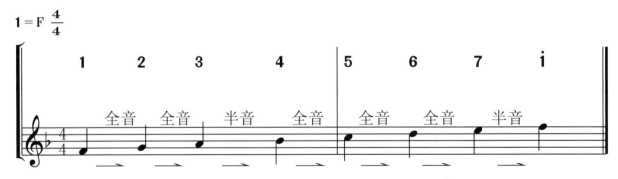

将♭B的降号标注于谱号的右侧，表示该乐谱中所有的B均为♭B，这就构成了F大调的调号。

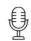

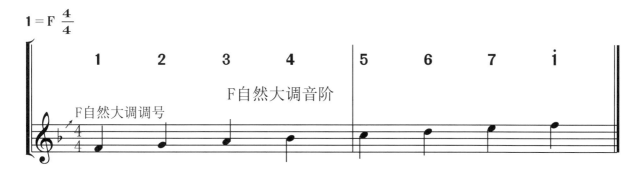

根据以上方法可以推算出：

（1）ᵇB 自然大调：两个降号，分别为 ᵇB、ᵇE；

（2）ᵇE 自然大调：三个降号，分别为 ᵇB、ᵇE、ᵇA；

（3）ᵇA 自然大调：四个降号，分别为 ᵇB、ᵇE、ᵇA、ᵇD；

（4）ᵇD 自然大调：五个降号，分别为 ᵇB、ᵇE、ᵇA、ᵇD、ᵇG；

（5）ᵇG 自然大调：六个降号，分别为 ᵇB、ᵇE、ᵇA、ᵇD、ᵇG、ᵇC；

（6）ᵇC 自然大调：七个降号，分别为 ᵇB、ᵇE、ᵇA、ᵇD、ᵇG、ᵇC、ᵇF。

按照降记号产生的规律可以将其排列为：

（1）按照音名顺序排列：（降）B、E、A、D、G、C、F；

（2）按照唱名顺序排列：（降）si、mi、la、re、sol、do、fa（与升记号的顺序相反）。

书写谱号时按照先后顺序在五线谱中标记。

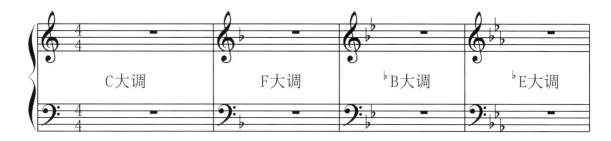

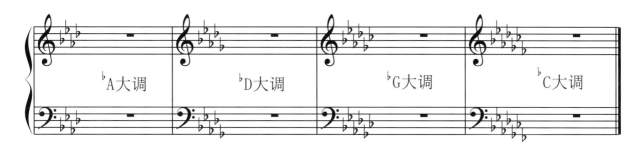

3. 如何通过升降号识别调式

无论是识别升种调还是降种调，都是有规律可循的。

识别升种调的方法是：看最后一个升号在五线谱中的位置，此音的上方小二度即是该调的主音。如四个升号 ♯F、♯C、♯G、♯D，最后一个音为 ♯D，♯D 上方小二度为 E，故四个升号为 E 大调。

又如六个升号 ♯F、♯C、♯G、♯D、♯A、♯E，最后一个音为 ♯E，♯E 上方小二度为 ♯F，故六个升号为 ♯F 大调。

识别降种调的方法是：除一个降号为 F 调以外，其他各调通过降种调的倒数第二个降号所在位置来确定调式的主音。如四个降号 ᵇB、ᵇE、ᵇA、ᵇD，倒数第二个降号为 ᵇA，故四个降号为 ᵇA 调。

又如两个降号 ᵇB、ᵇE，倒数第二个降号为 ᵇB，故两个降号为 ᵇB 调。

♫ 六、关系大小调与同主音大小调

1. 关系大小调

调号、音列相同的大调与小调，称为关系大小调。关系大小调又称为平行大小调。

关系小调的主音是大调主音下方小三度的音。如 C 大调的关系小调是 C 下方小三度 A，即 a 小调（小调的音名小写，大调的音名大写）。♭A 大调的关系小调是 ♭A 下方小三度 f，即 f 小调。

C 自然大调与 a 自然小调：

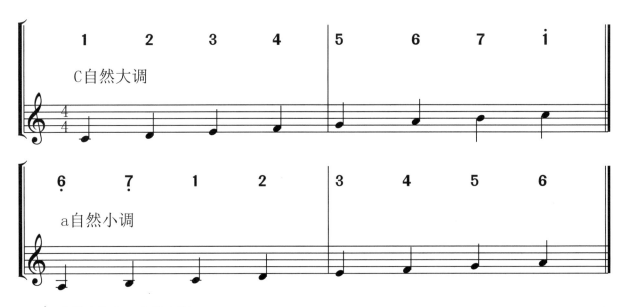

♭A 自然大调与 f 自然小调：

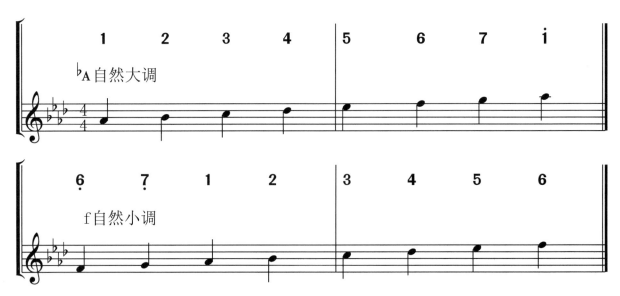

2. 关系大小调的调号

小调的特点是主音唱 la，大调的特点是主音唱 do。关系大小调的调号相同，即大调有几个升降号，其关系小调就有几个升降号。

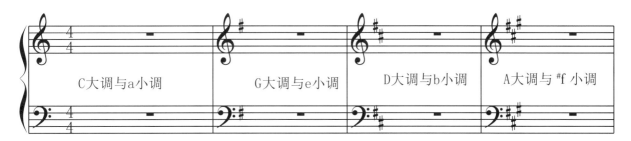

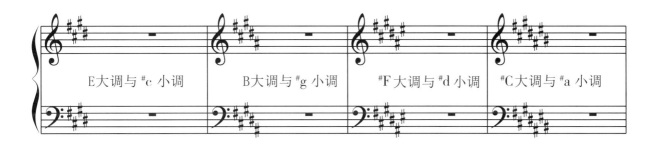

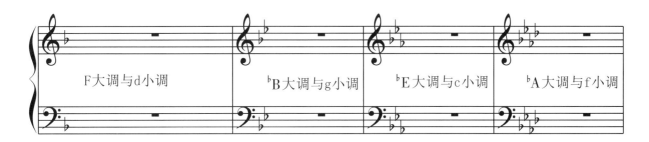

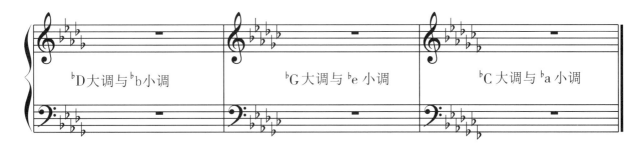

在辨别大小调时，一般情况下看乐曲最后一小节的终止音。最后一小节终止于 do 则为大调式，最后一小节终止于 la 则为小调式。

自然大调式：

蜜蜂做工

1 = C 2/4

外国童谣

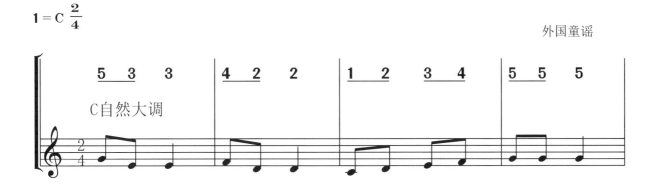

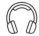
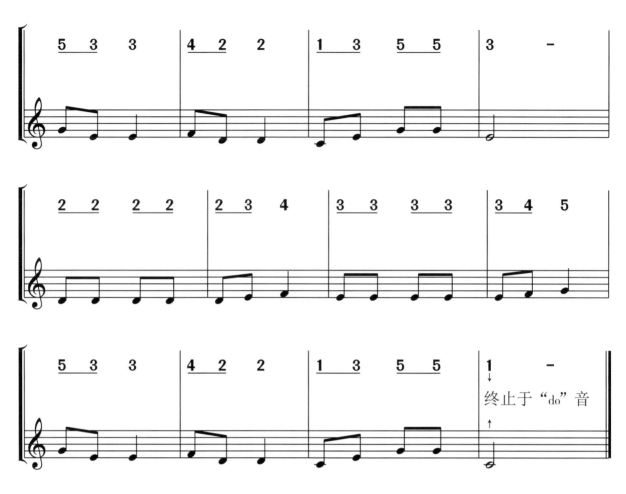

自然小调式：

大 公 鸡

王野 曲

1 = F $\frac{2}{4}$

3.同主音大小调

主音音高相同的大小调，称为同主音大小调，也称为同主音调。

同主音大小调的特点是：两调主音音名相同，音列不同，调号不同。

如 C 大调与 c 小调：

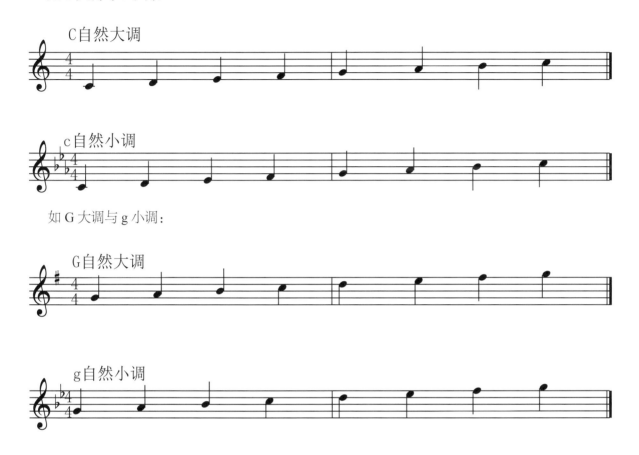

如 G 大调与 g 小调：

从以上可以看出，同主音调之间相差三个升、降号，音列中有三个音音级不同，分别为Ⅲ级、Ⅵ级、Ⅶ级。

七、近关系大小调

不同的调式之间存在着远近关系，这种远近关系取决于两调之间共同音与共同和弦的多少而决定。两调之间的共同音与共同和弦越多其关系越近，反之则为远关系调。调号相差越多，调之间的关系越远。

如 C 调、G 调、F 调之间为近关系调。

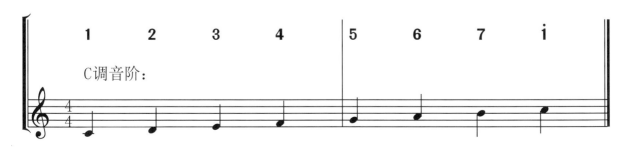

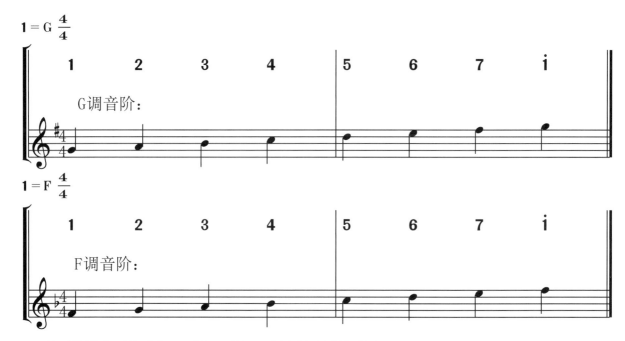

从五线谱中可以看出，C 调、G 调、F 调之间为近关系调。

C 调与 F 调之间除 B 不同外，其他均为共同音。在 F 调中 B 为 ♭B。

C 调与 G 调之间除 F 不同外，其他均为共同音。在 G 调中 F 为 ♯F。

从中可以得出，两调之间调号相同或调号相差一个升、降号的调为近关系调。如 C 大调的近关系调有：a 小调、G 大调、e 小调、F 大调、d 小调。

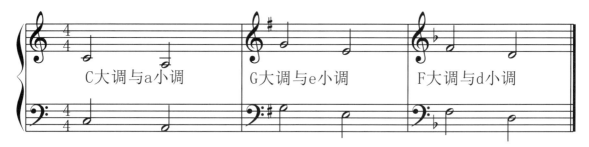

同样 a 小调的近关系调有：C 大调、G 大调、e 小调、F 大调、d 小调。

♫ 章节练习

1.什么是调式？

2.什么是音级？怎样标记音级？

3.什么是自然大调？

4.什么是自然小调？

5.自然大调与自然小调的区别是什么?

6.什么是和声调式?

7.和声大调与和声小调的区别是什么?

8.和声调式与自然调式之间的关系是什么?

9.什么是旋律调式?

10.什么是旋律大调?

11.什么是旋律小调?

12.旋律调式与自然调式之间的关系是什么?

13.简述调式的调号。

14.什么是关系大小调?

15.写出F大调的音阶。

16.写出♭A大调的音阶。

17.写出g小调的音阶。

18.写出F旋律大调的音阶。

19.写出a和声小调的音阶。

20.写出D大调关系小调的音阶。

21.写出 ♭e小调关系大调的音阶。

22.写出B大调的同主音调式的音阶。

23.写出G大调的近关系调。

24.写出 ♭d小调的近关系调。

第八章

民族调式

调式的种类纷繁，除西洋大小调以外，世界各国都有着各具特色的调式类型。我国是一个多民族国家，各个民族音乐使用的调式有所不同，但是使用最为广泛的为"五声调式"与"七声调式"。

♫ 一、五声调式及其特征

五声调式是由五个音构成的调式音阶。五声调式的特点是音阶中没有小二度。

五声调式的五个音分别为：宫、商、角、徵、羽，对应简谱为：1、2、3、5、6。

1 = C

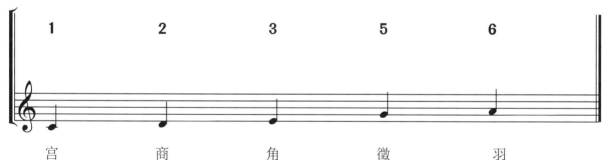

五声调式中没有 4、7，音阶中没有小二度且宫音与角音之间为大三度。

在民族调式中，构成音阶的五个音均可以作为调式音阶的主音，构成不同的调式，调式名称用音阶中对应音的名称命名。

如以宫音为主音构成的五声音阶称为五声宫调式；以商音为主音构成的五声调式称为五声商调式；以徵音为主音构成的五声调式称为五声徵调式等。

1 = C

 五声宫调式：

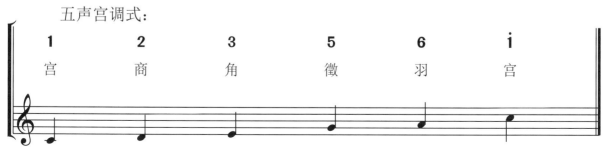

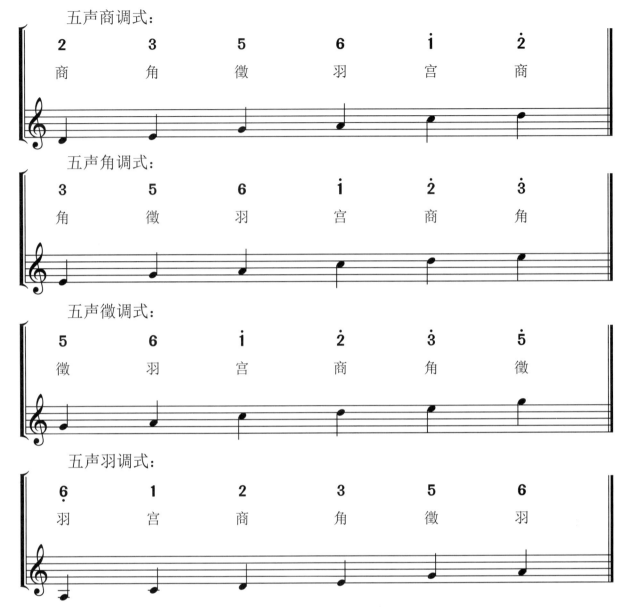

五声商调式：

五声角调式：

五声徵调式：

五声羽调式：

民族调式中的五个正音均可以作为主音，所以在表述调式时需要在调式名称前说明主音的音名。

如上例中以 C 为主音的五声宫调式叫做 C 宫调式；以 D 为主音的五声商调式叫做 D 商调式；以 E 为主音的五声角调式叫做 E 角调式；以 G 为主音的五声徵调式叫做 G 徵调式；以 A 为主音的五声羽调式叫做 A 羽调式。

例：江苏民歌《茉莉花》

茉 莉 花

1=C 2/4

江苏民歌

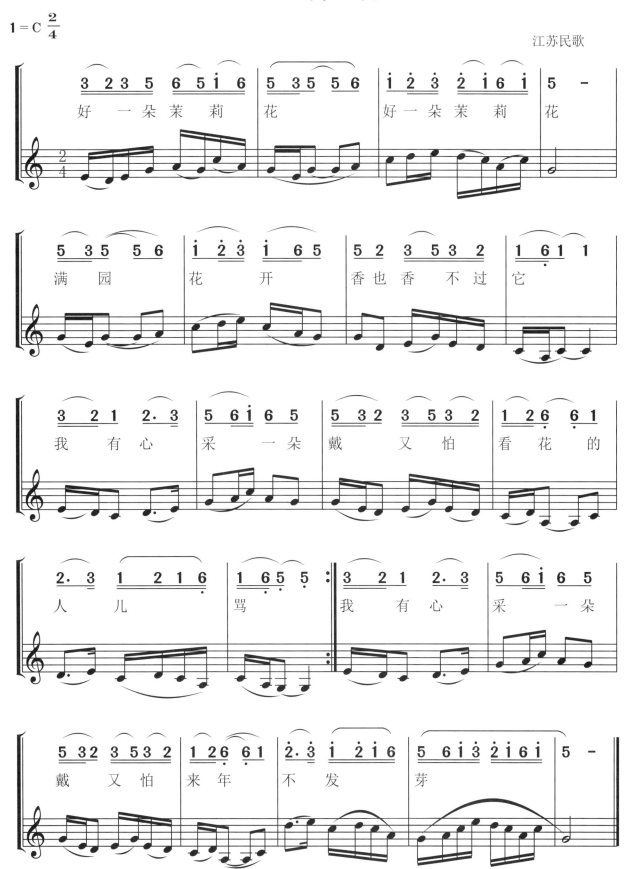

这首《茉莉花》为 G 徵五声调式。

101

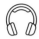

♫ 二、七声调式及其特征

由七个音构成的调式音阶称之为七声调式。

七声调式由正音与偏音构成，五声调式为正音，在此基础上增加的音称为偏音。偏音有四个，分别为：清角（F）、变徵（#F）、变宫（B）、闰（♭B）。

七声调式的特点是在五声调式的角与徵之间、羽与宫之间加入偏音构成七个音。七声调式中的偏音在构成音阶时不属于变化音级，而是构成七声调式的调式音级。

七声音阶有三种结构形态，分别为：清乐音阶、雅乐音阶、燕乐音阶。

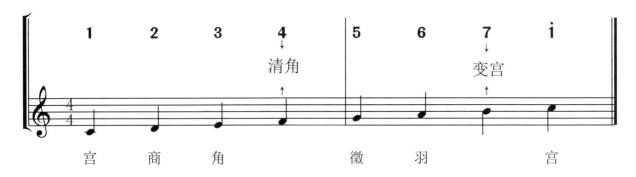

清乐音阶：在五声音阶的基础上增加"清角"与"变宫"。

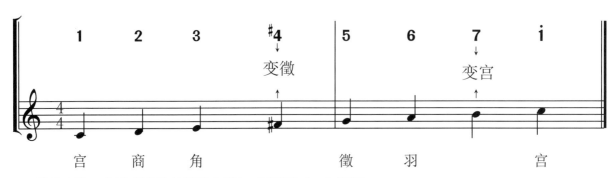

雅乐音阶：在五声音阶的基础上增加"变徵"与"变宫"。

燕乐音阶：在五声音阶的基础上增加"清角"与"闰"。

三、怎样识别民族调式

一般情况下，五声调式的旋律中不会出现偏音。若没有这四个音的旋律一般可以初步判定为民族五声调式。

崖畔上开花

陕西民歌

民歌《崖畔上开花》，由♭7、1、2、4、5 五个音构成，不含偏音，故判定为五声调式。
若为七声调式，一般偏音出现次数较少，且一般出现在弱拍位置，或者强拍的弱位上。

兰 花 花

陕西民歌

判断乐曲具体属于什么调式，最快速的方式是看乐曲最后一小节的结束音结束在哪一音上，一般就属于什么调式。当然也有特殊情况，便需要更深层次的研究。

羊倌歌

山西民歌

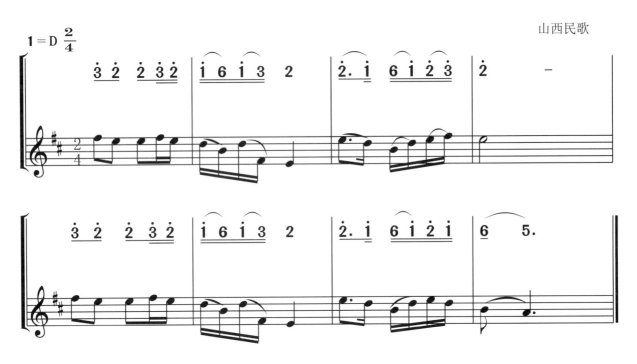

山西民歌《羊倌歌》，乐曲由五个音构成 6、7、2、3、#4，通过视唱旋律也可以判断为民族五声调式。乐曲终止于徵音，从五线谱中可以看出徵音在五线谱中的音名为 A，故判定乐曲为 A 徵调式。

嘎达梅林

内蒙古民歌

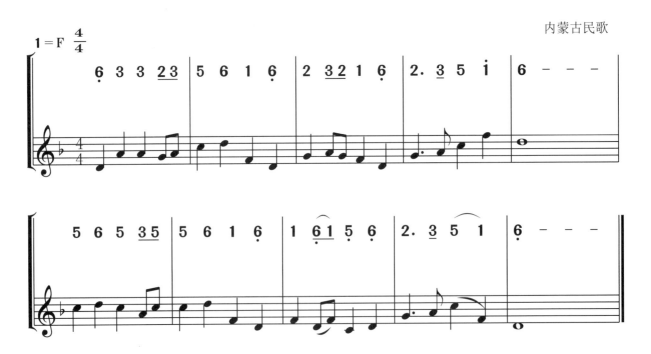

内蒙古民歌《嘎达梅林》，由 2、4、5、6、1 五个音构成，通过视唱旋律也可以判断为民族五声调式。乐曲终止与羽音上，从五线谱中可以看出 D 为羽音，故判断乐曲调式为 D 羽调式。

无 锡 景

江苏民歌

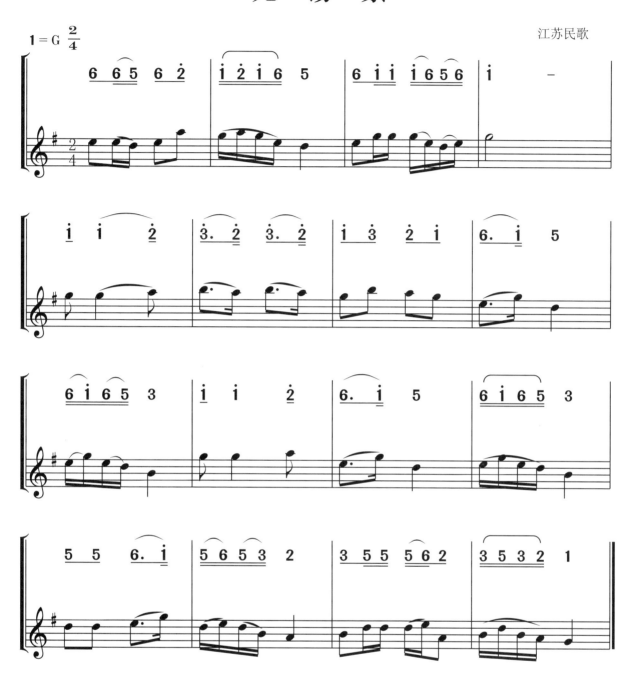

江苏民歌《无锡景》，由 5、6、7、2、3 五个音构成，乐曲终止于宫音上，宫音在 G 的位置上，故判断乐曲调式为 G 宫调式。

四、同宫系统各调及其调号

宫音相同而主音不同的调式之间称为同宫系统调。五声音阶称为五声同宫系统调，七声音阶称为七声同宫系统调。

如五声同宫系统中的 C 宫系统调包含：C 宫调、D 商调、E 角调、G 徵调、A 羽调。

同宫系统的特点是每个调的主音不同，但是各音阶中的宫音音高位置均为 C 音，各调的调号也相同。

C宫系统各调：
1 = C

G宫系统各调：

1 = G

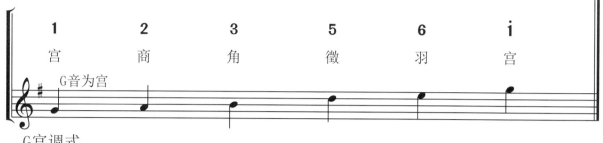

1 宫　2 商　3 角　5 徵　6 羽　i 宫

G音为宫

G宫调式

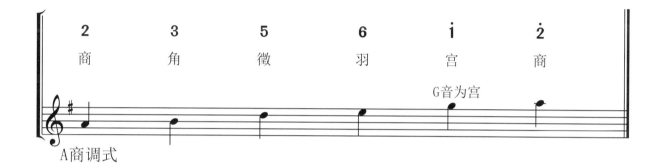

2 商　3 角　5 徵　6 羽　i 宫　2̇ 商

G音为宫

A商调式

3 角　5 徵　6 羽　i 宫　2̇ 商　3̇ 角

G音为宫

B角调式

5 徵　6 羽　i 宫　2̇ 商　3̇ 角　5̇ 徵

G音为宫

D徵调式

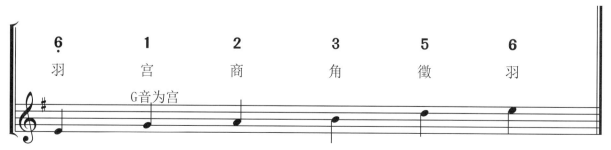

6̣ 羽　1 宫　2 商　3 角　5 徵　6 羽

G音为宫

E羽调式

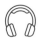

F宫系统各调：

其他同宫系统调式与上例同理。

♫ 章节练习

1.什么是五声调式？五声调式与大小调式之间有什么区别？

2.什么是七声调式？七声调式与大小调式之间有什么区别？

3.五声调式与七声调式是否为同一概念？请简述。

4.什么是正音？什么是偏音？

5.请写出七声调式中的偏音以及对应的中文名称。

6.请简述如何判断民族调式。

7.什么是同宫系统调式？并举例。

8.在下列五线谱中写出五声C宫调式音阶。

9.在下列五线谱中写出五声F宫调式音阶。

10.在下列五线谱中写出五声A羽调式音阶。

11.在下列五线谱中写出C宫雅乐调式音阶。

12.在下列五线谱中写出G宫雅乐调式音阶。

13.在下列五线谱中写出C宫清乐调式音阶。

14.在下列五线谱中写出D宫清乐调式音阶。

15.在下列五线谱中写出C宫燕乐调式音阶。

16.在下列五线谱中写出E宫燕乐调式音阶。

17.请在五线谱中写出C宫系统各调的五声音阶。

18.请在五线谱中写出F宫系统各调的五声音阶。

19.请在五线谱中写出 ♭B宫系统各调的五声音阶。

20.请在五线谱中写出C宫系统各调的清乐音阶。

21.请在五线谱中写出A宫系统各调的雅乐音阶。

22.请在五线谱中写出A宫系统各调的燕乐音阶。

第九章

调的变化

一、转调

一首音乐作品中由一个调进行到另一个调并终止于新调的过程，称为转调。

转调有两种情况：

近关系转调（相差一个升降号），如 C 调转向 F 调或 G 调等；关系大小调也属于近关系转调，如 C 调转 a 调等。

远关系转调（相差两个升降号及以上），如 C 调转向 D 调等。

近关系转调：

$1 = C$ $\frac{2}{4}$

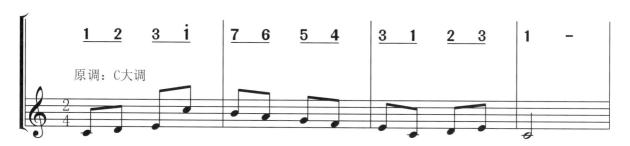

$1 = G$

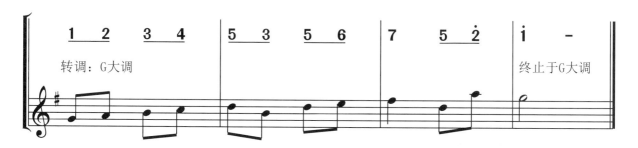

远关系转调：

菩提树

缪　勒 诗
[奥]舒伯特 曲

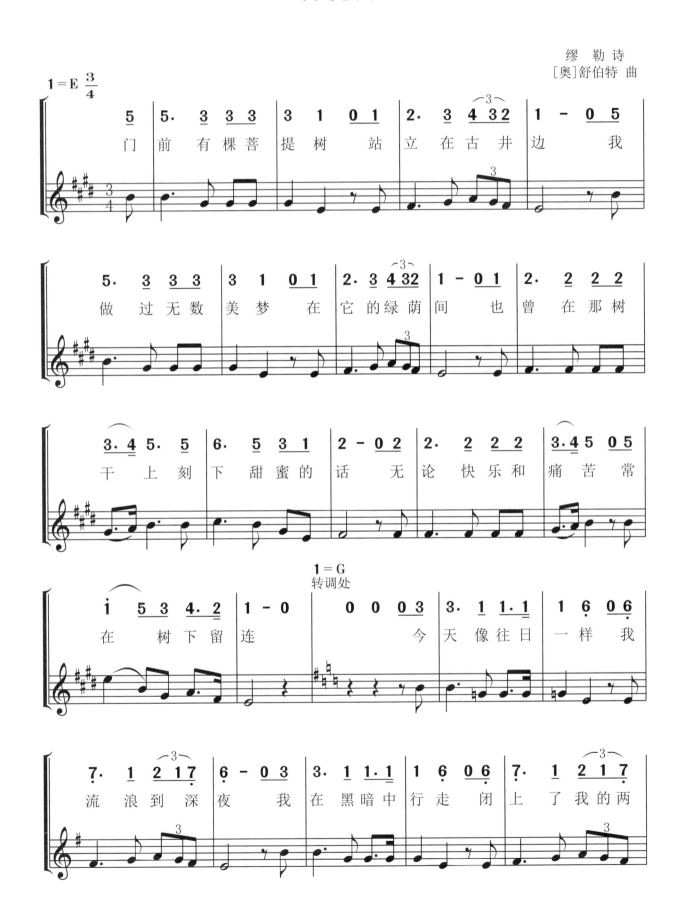

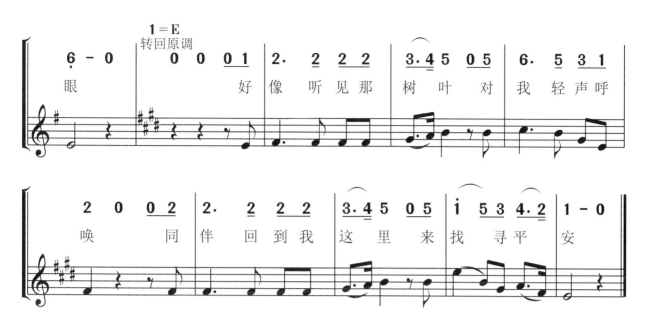

🎵 二、离调

在音乐进行中，原调临时转换到另一个调，并且在临时调上停留时间较短，只是起到过渡作用后便很快回到原调中，这个过程称为离调。

一般在音乐中，离调处常出现临时升、降、还原记号，也有关系大小调之间的离调，这种离调要结合和声或者旋律分析出离调的位置。

$1 = C \frac{2}{4}$

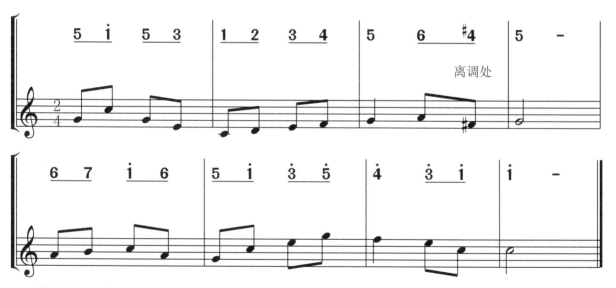

谱例中主调为 C 大调，第三小节处出现一个临时 #F，音乐转到了 G 大调，第五小节立即回到了原调，并终止于 C 大调。

🎵 三、移调

移调是把音乐作品的全部或者部分由原调移动到另一个调上的一种调性转换方法，这种移动除了音高上的改变以外其他任何地方都不做改变。

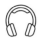

例如，由于每个人的音域不同，在演唱同音乐作品时，经常通过移调对作品进行升调或者降调处理。又例如一些吹管乐器，如 ♭B 调的小号吹奏 F 调的乐曲，则需要对乐曲进行移调，以适合 ♭B 调的小号演奏。

1. 改变调号移调

只改变调号的移调称为半音移调。这种移调的特点是音符位置不变，将乐曲的调号改变；局限是只能进行半音的变化，如 G 调移调为 #G 调或者 ♭G 调；C 调移调为 #C 调或者 ♭C 调。半音移调中音符不需要改动，但是如果原调有临时变音记号，转调后也需要进行相应的改变。

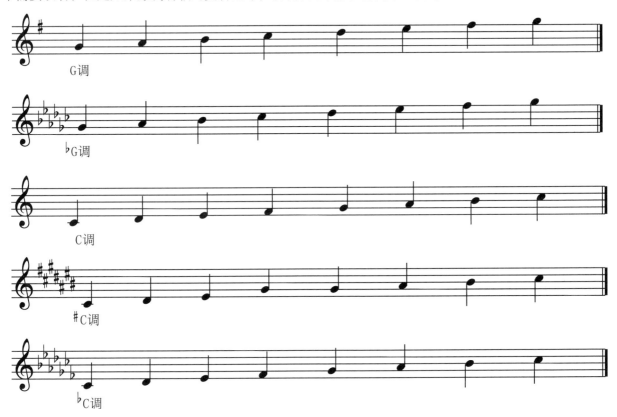

2. 音程度数移调

音程度数移调是运用最多的一种移调方法，按照一定的度数关系将原调进行移调即可。

音程度数移调首先要明确原调是什么调；其次确定需要移动的音程度数是什么，并且判断移调后属于什么调，标注好新调的调号；最后按照要求的度数将音符移动到新调上。

如将 C 调乐曲移至上方大三度的调（E 调）：

小 星 星

莫扎特 曲

1 = E $\frac{4}{4}$

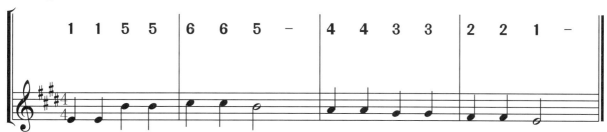

移调的变化在五线谱中有比较直观的表现，在简谱中只在调号处有所改变。

3. 为移调乐器移调

移调乐器一般指吹管乐器，因吹管乐器的构造不同，调式也有所不同，所以常用移调的方式，能达到调式统一的效果。

例如，♭B 调小号吹奏的音比实际音高低大二度，如果乐曲为 C 调，则必须记为 D 调。

小　星　星

1 = C $\frac{4}{4}$

莫扎特　曲

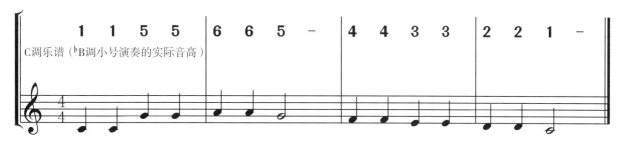

1 = D $\frac{4}{4}$

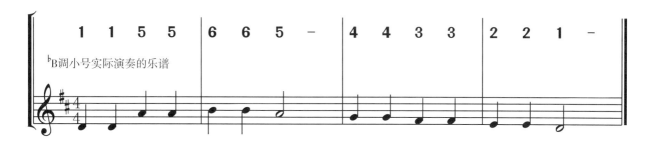

例如，F 调单簧管吹奏的音比实际音高低纯五度，如果乐曲为 C 调，则必须记为 G 调。

小 星 星

莫扎特 曲

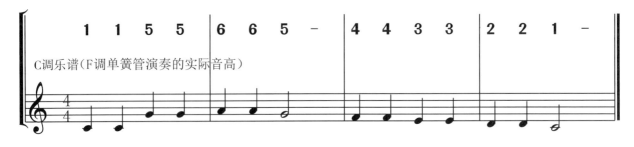

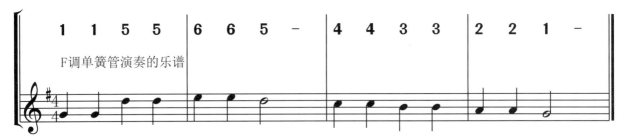

四、调式变音与半音阶

1. 调式变音

将调式音阶中的音升高或者降低，变成带有临时升、降记号的音，称为调式变音。

调式变音是一种临时的变音记号，变音只能在调式自然音级的基础上变化而来，不能用其他变化音级替代。

如 C 大调中的变化音级有两种形式，加升号的变化音级与加降号的变化音级。

需要注意的是，在乐曲中出现的升、降号并非全是调式变音，确定调式变音必须要以调性为依据。例如在转调时会在新调中出现升、降记号，此时的升、降号则为调式自然音而非调式变音。

2. 半音阶

由十二个半音构成的音阶，称为半音阶。调式半音阶不是独立的调式音阶，是以调式为基础的半音阶，半音阶仍然在调式范围内音阶。半音阶是在调式音阶的大二度之间加入半音而构成，大调与小调的半音阶写法不同。

大调半音阶：写大调半音阶时，所有的自然音保持不变，音阶上行时大二度之间用升号，Ⅶ级音用降号；音阶下行时大二度之间用降号，Ⅳ级音用升号。

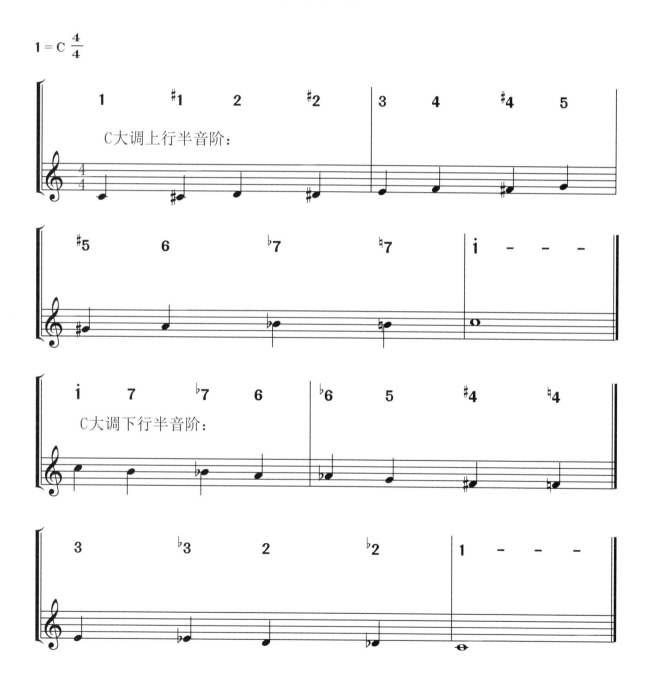

小调半音阶：上行时与关系大调半音阶上行相同，下行时按照同主音大调半音阶记谱。

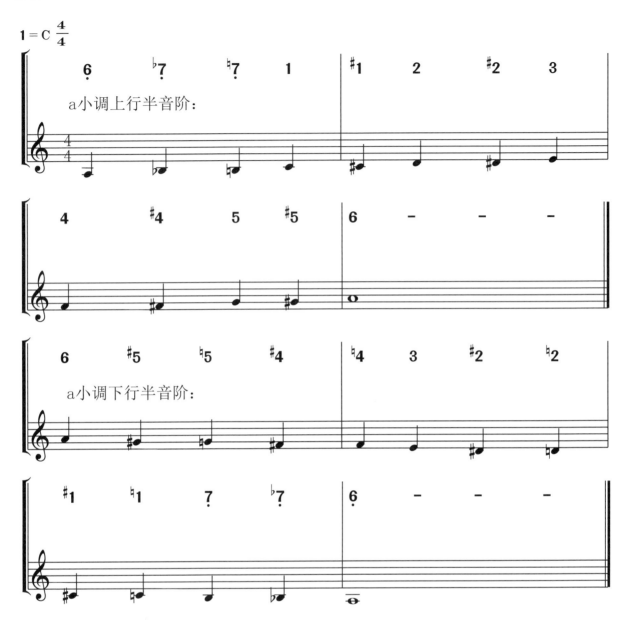

1 = C 4/4

a小调上行半音阶：

a小调下行半音阶：

🎵 章节练习

1. 什么是转调？转调的类型有哪些?

2. 什么叫离调？离调有哪些特点?

3. 简述离调与转调是否相同?

4. 如何判断乐曲中的离调与转调?

5. 什么是移调?

6. 移调的作用是什么?

7. 移调的类型有哪些?

8. 概述如何对移调乐器进行移调?

音乐的织体

🎵 一、音乐织体发展的方向

1. 平行进行

平行进行，也称为直线型或者重复音进行，即旋律由同一个音组成，通过节奏、歌词等元素的变化，推动了音乐的发展。

如冼星海的合唱《怒吼吧，黄河》最后部分的旋律。

怒吼吧，黄河

光未然 词
冼星海 曲

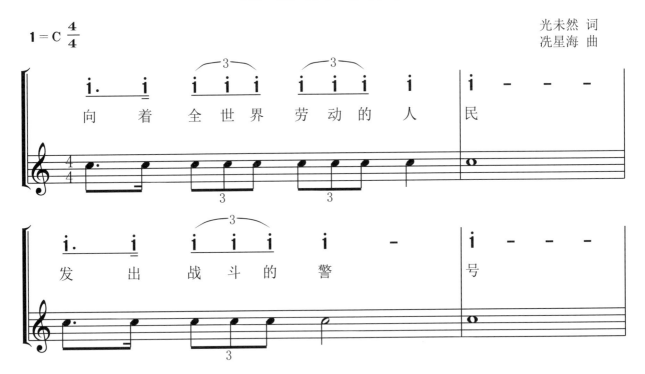

2. 上行进行

旋律向上发展，通过音阶上行或者跳进的方式，旋律音高逐渐向上发展，上行旋律音乐情绪较为紧张。

游击队歌

贺绿汀 词曲

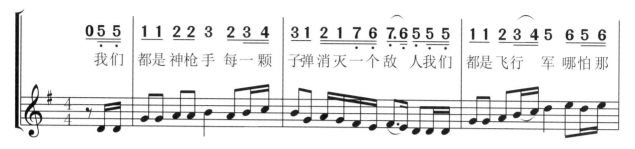

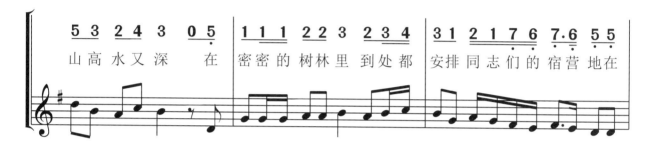

3. 下行进行

旋律向下发展，音乐情绪逐渐放松，低沉，力度一般也随之减弱。

小 白 菜

河北民歌

4. 曲线进行

曲线进行又称为波浪型进行，是旋律进行时最常使用的形式之一，旋律具有抒情性，旋律起伏流动性强。

采 茶 灯

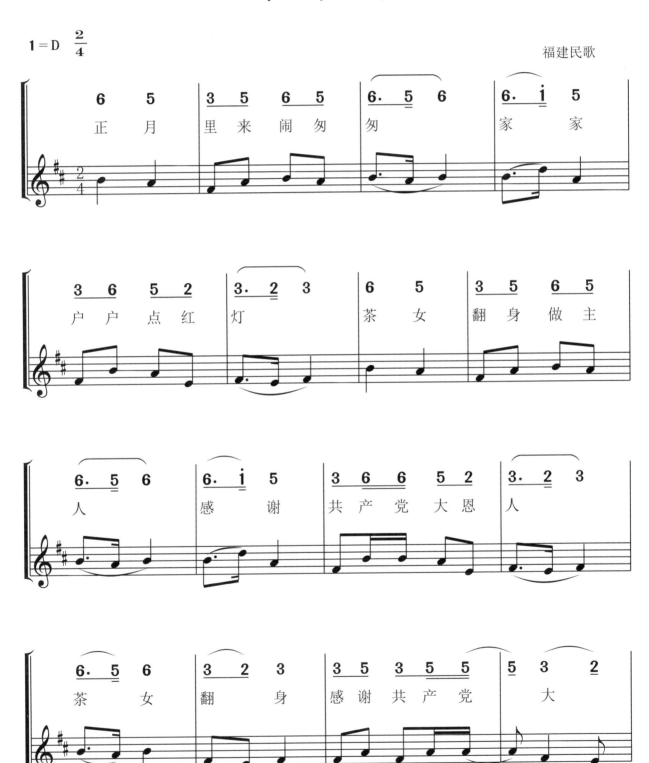

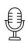

🎵 二、音乐织体发展的基本技法

1. 旋律重复

重复是乐曲旋律发展最简单的手法，重复可以分为完全重复与变化重复。

完全重复是后一句旋律与前一句旋律完全相同，包括节奏、音高等要素均需要一模一样。

放马山歌

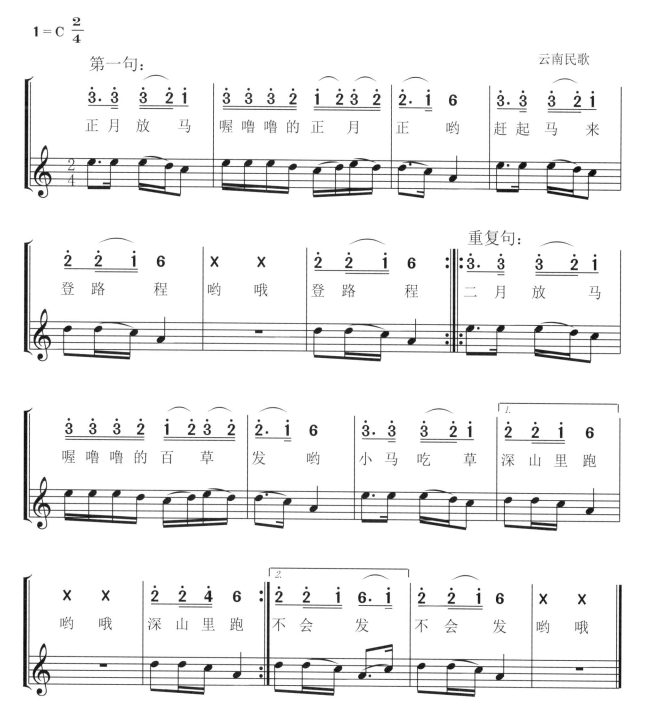

变化重复是后句旋律在重复前句旋律的基础上做了简单的改变，但是旋律整体相同。一般情况下重复前句的开始部分，结尾部分进行改变。

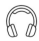

山羊的信

日本民歌

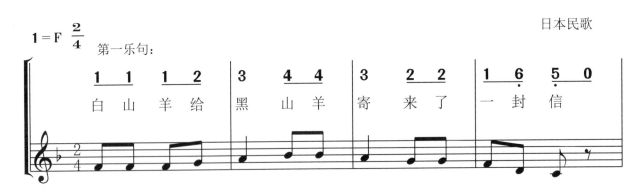

1=F 2/4

第一乐句：

| 1 1 | 1 2 | 3 4 4 | 3 2 2 | 1 6 5 0 |

白 山 羊 给 黑 山 羊 寄 来 了 一 封 信

第二乐句：　　　　　第二乐句变化部分：

| 1 1 | 1 2 | 3 5 5 | 4 4 3 3 | 2 1 2 0 |

黑 山 羊 它 顺 手 就 放 在 嘴 里 吃 掉 啦

2. 节奏重复

节奏重复是重复的一种类型，区别是只对前句旋律中的节奏进行重复，而旋律则与前句没有关系。

没有共产党就没有新中国

曹火星 词曲

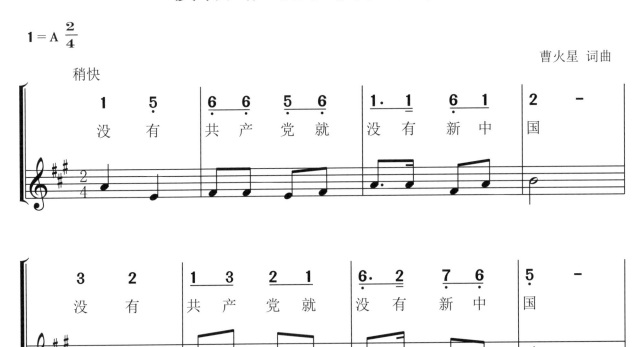

1=A 2/4

稍快

| 1 5 | 6 6 5 6 | 1. 1 6 1 | 2 — |

没 有 共 产 党 就 没 有 新 中 国

| 3 2 | 1 3 2 1 | 6. 2 7 6 | 5 — |

没 有 共 产 党 就 没 有 新 中 国

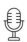

3. 模进

旋律模进是旋律在另一个高度的重复，按照一定的音程度数关系进行模进。模进分为严格模进与自由模进，一般情况下使用自由模进，即旋律开始处按照一定度数严格模进，结尾处进行自由处理。

在太行山上

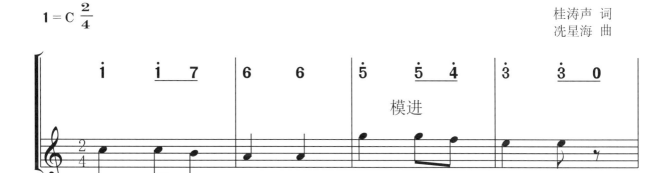

4. 旋律的展开

旋律的展开以某一音或某一乐节、乐句等单位为基础，采用扩大或缩小音程等要素的手法进行发展，如冼星海《怒吼吧，黄河》。

怒吼吧，黄河

5. 承接

承接也称为连环扣或者鱼咬尾。承接的方式有两种：一是后句的第一个音与前句的最后一个音为同一个音；二是后句开始的音乐素材来自于前句结尾处。

我爱北京天安门

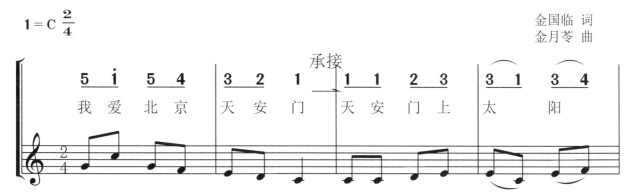

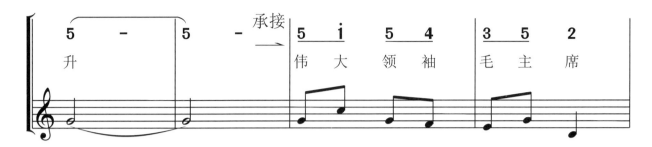

三、音乐织体发展的单位

每一首完整的乐曲都由若干个部分构成，正如文章的组成部分包括单字、词组、句子、段落、标点等，音乐作品与文学作品同理。构成音乐的基本元素包括乐汇、乐节、乐句、乐段。

1. 乐汇

乐汇是由两个及两个以上的乐音结合而成的音组，是音乐旋律的最小单位，其节奏、音型的组合具有一定的特点，是音乐动机发展的基本元素。

红 旗 歌

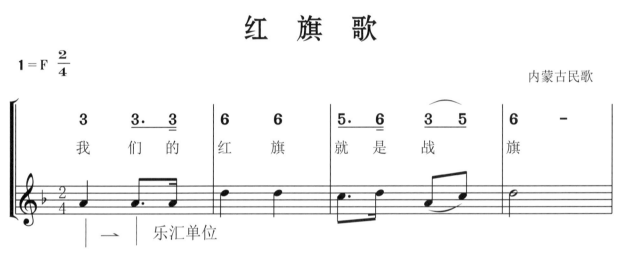

2. 乐节

乐节是规模较小的音乐片段，一般长度为两到四小节（乐汇）左右。乐节由乐汇构成，是大于乐汇的单位。

红 旗 歌

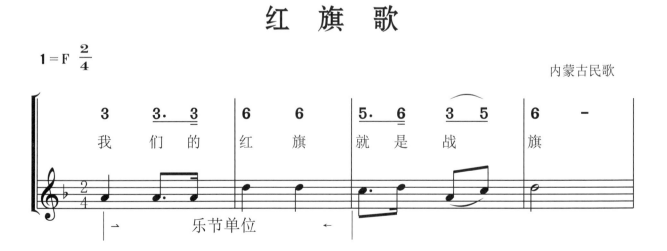

3.乐句

乐句一般由两个以上的乐节组成，是大于乐节的单位，乐句也是乐段的基本组成部分。乐句具有一定的旋律起伏，在和声上通常形成了终止式。

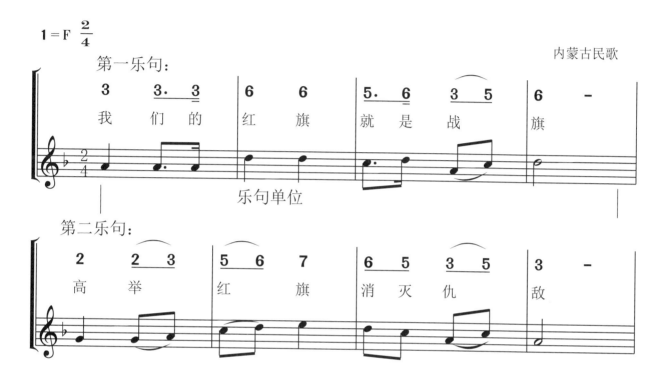

红 旗 歌

4.乐段

乐段由两个或两个以上的乐句组成，是曲式结构中的最小单位。能够表达完整的乐思，是构成大型曲式结构的基础。

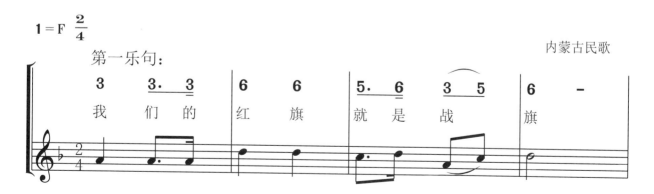

红 旗 歌

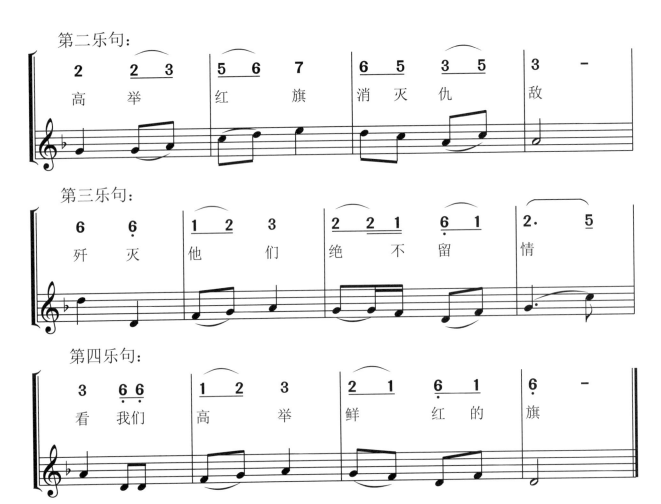

常见歌曲的曲式结构

一、一段体

一段体也称一段曲式，是由乐段构成的曲式。乐段是曲式结构的最小单位，通常表现单一的形象。乐段可以是单独的乐曲结构，也可以是大型乐曲结构的其中一个部分。

一段体曲式结构一般由两个或两个以上的乐句组成。

敖包相会

玛拉沁夫 词

通 福 编曲

第三乐句：

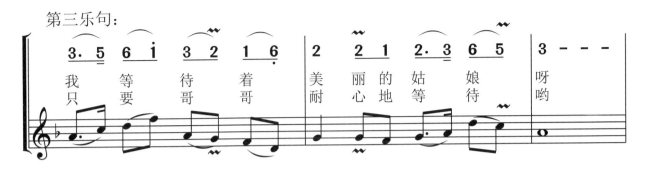

第四乐句：

　　起承转合是我国民间音乐结构具有代表性的结构特点。属一段体曲式结构，由四句构成。"起"句为乐曲第一句，也是乐曲的主题句；第二句"承"句，是第一句乐思的发展与承接；第三句"转"句，节奏、旋律、乐思上产生了一定的变化，是整个乐段的对比句；第四句"合"句，乐曲的高潮、总结，是对整首乐曲进行总结与回顾。

沂蒙山小调

🎵 二、二段体

由两个不同的乐段形成的乐曲，称为两段体。两个乐段互不相同又互相联系。曲式结构标记："A+B"。A为第一乐段，B为第二乐段，也称对比段。

二段体有两种形式：重复性（有再现的二段体）与对比性（无再现的二段体）。重复性两段体结构是在B段的后半部分重复第一段旋律中的音乐素材。

森林之歌

第二段：B

第二段：再现A段

对比性的二段体 B 段中的音乐素材是全新的，与第一段形成鲜明的对比。

我和我的祖国

<div align="right">张 藜 词
秦咏诚 曲</div>

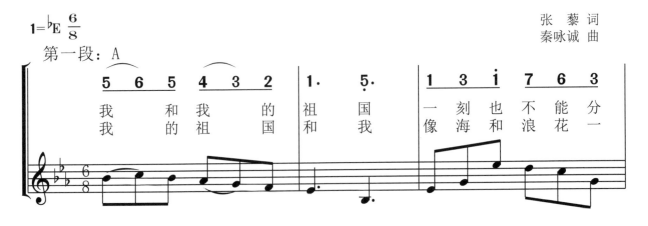

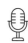

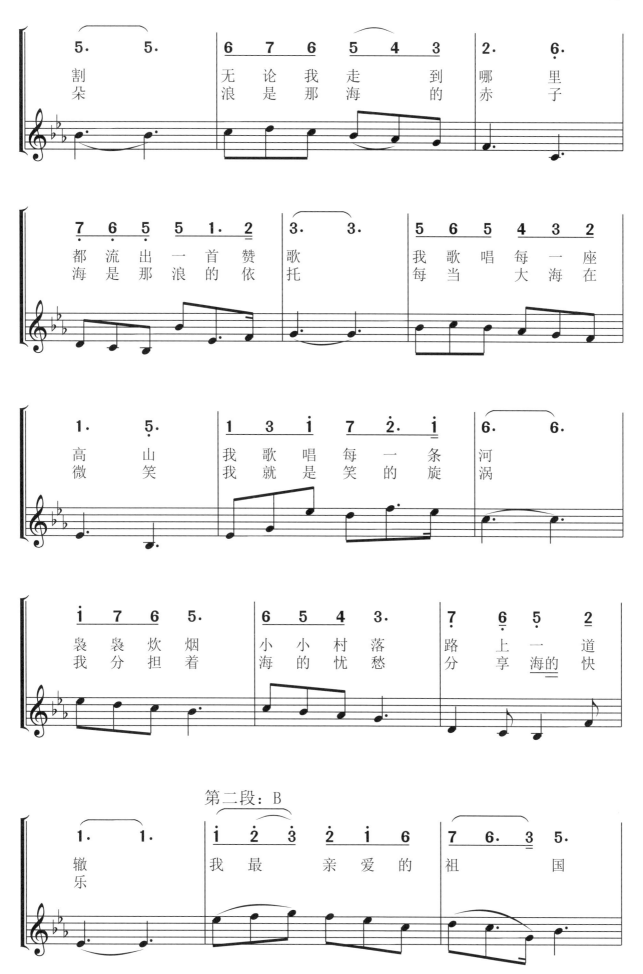

三、三段体

由三个相对独立的乐段组合而成的曲式结构，称为三段体。

三段体结构有两种类型：重复性（带再现的三段体），标记为 A+B+A 或 A+B+A₁；对比性（无再现的三段体），标记为：A+B+C。

重复性（带再现的三段体）特点是第二段（B 段）为对比段，与第一段形成鲜明对比，音乐素材与第一段没有关系，第三段为再现段，完整或变化重复第一段的音乐材料。

卡地斯城的姑娘

[法]德立布 曲

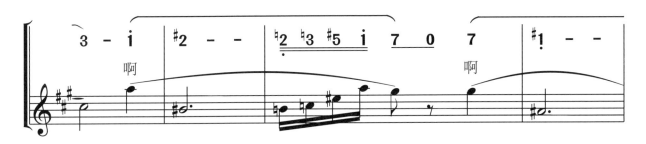

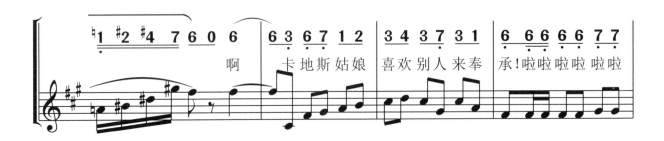

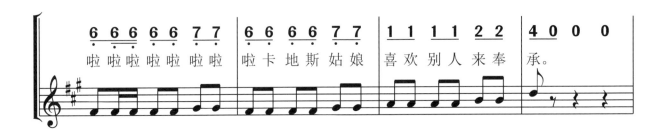

对比性（无再现的三段体），特点是三段之间互相形成对比，有各自不同的主题与乐思，没有第一段（主题）材料的再现，标记为：A+B+C。

我为祖国献石油

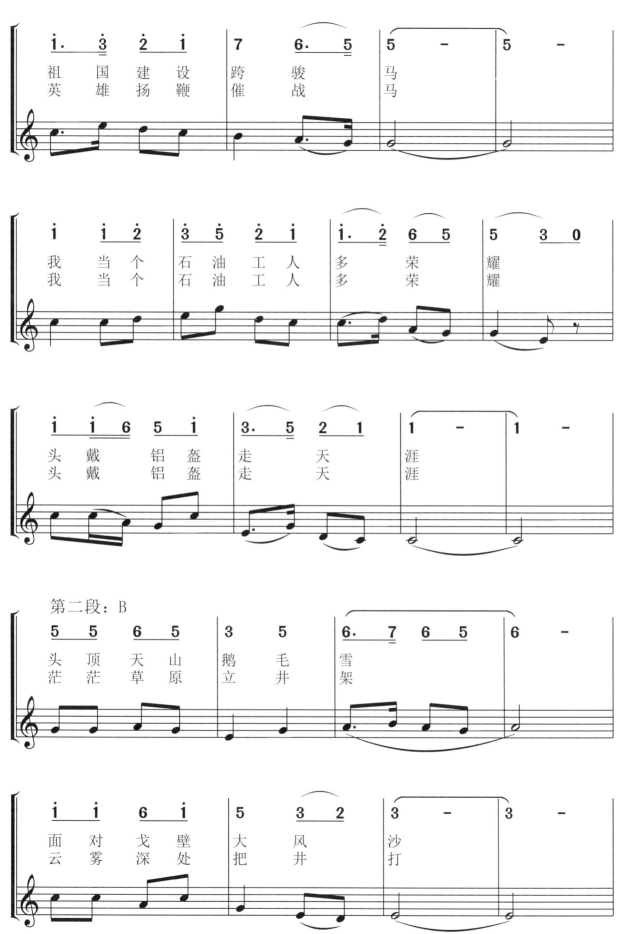

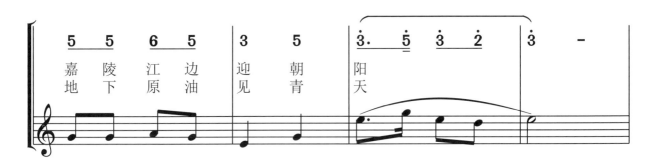

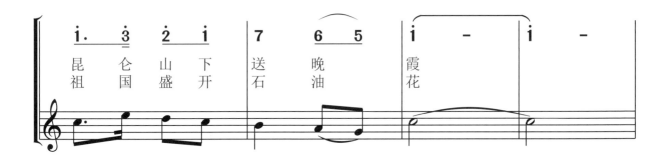

第三段：C

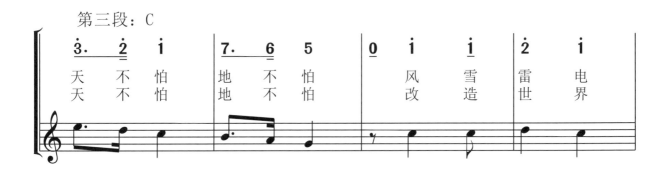

第十二章
常见的音乐风格类型

♫ 一、儿童歌曲

儿童歌曲是专为青少年儿童创作的歌曲，儿童歌曲一般篇幅较短，音域不宽，一般在一个八度以内；旋律、节奏较为简单，乐思较为单一；主要内容反映了青少年儿童活泼、天真的心理，音乐情绪欢快活泼。

粉 刷 匠

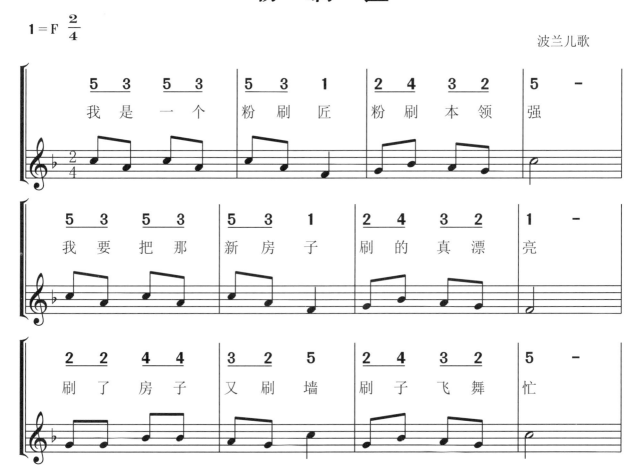

🎵 二、抒情性歌曲

抒情性歌曲是群众最为喜爱的歌曲体裁之一，题材广泛，是抒发内心情感的重要表现手段。

抒情歌曲是表达对亲人的情感，对祖国、家乡的讴歌，对自然、地理的赞叹，对理想、志向的宣泄等。演唱形式丰富多样，美声、戏曲、民族、通俗唱法均有所涉猎。

社会主义好

希 扬 词
李焕之 曲

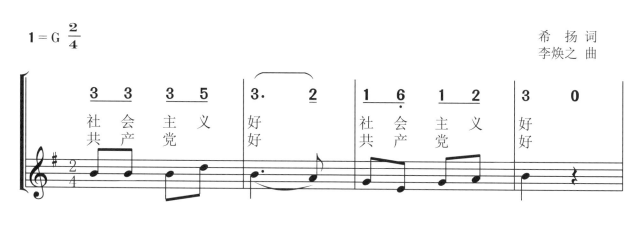

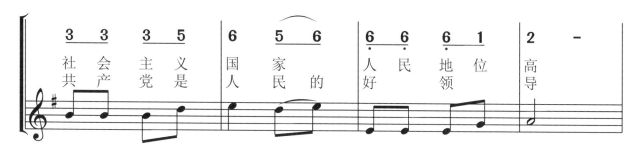

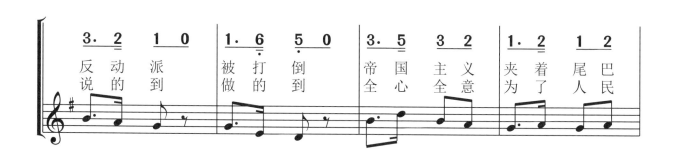

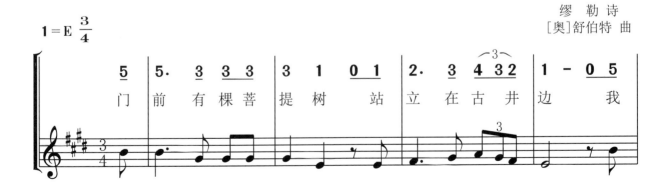

🎵 三、艺术歌曲

艺术歌曲是浪漫主义时期兴起的歌曲体裁。艺术歌曲的歌词多为诗歌，多为钢琴伴奏，代表人物有舒伯特、舒曼等。

近现代以来，我国也创作了众多优秀的艺术歌曲，其中具有代表性的有青主的《我住长江头》，赵元任的《教我如何不想他》等。

菩 提 树

缪 勒诗
[奥]舒伯特 曲

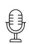

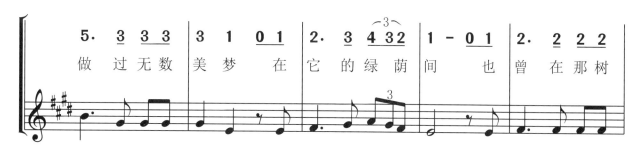

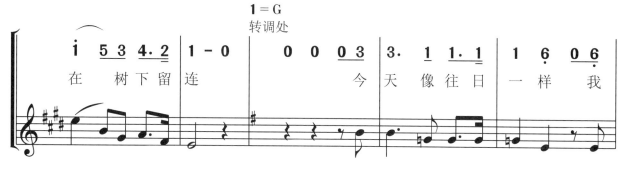

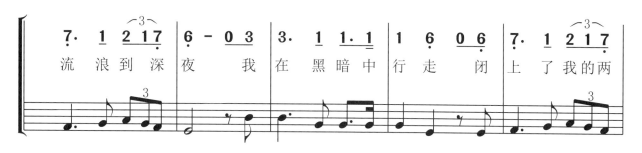

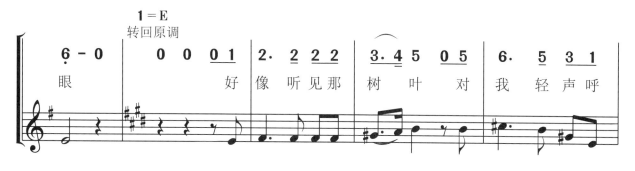

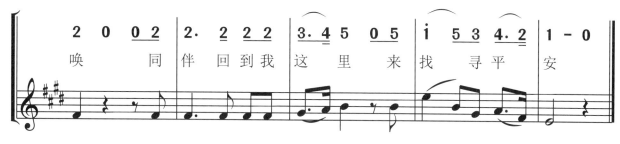

♫ 四、叙事歌曲

叙事歌曲以叙事为主，歌曲在歌词内容上有一定的叙事特点和人物身份，如河北民歌《小白菜》等。

小 白 菜

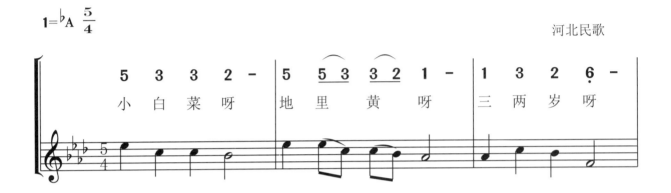

河北民歌

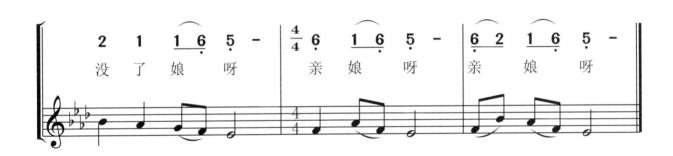

♫ 五、进行曲

进行曲是一种富有节奏步伐的歌曲，最早在军队中流行，以鼓舞战士的斗争意志、激发战士的战斗热情为主，后来人们在社会生活中也常采用这种体裁来表达集体的力量和共同的决心。

进行曲具有曲调鲜明，节奏整齐的特点。常用 2/4、4/4 拍，附点和切分节奏使用较多。

中国人民志愿军战歌

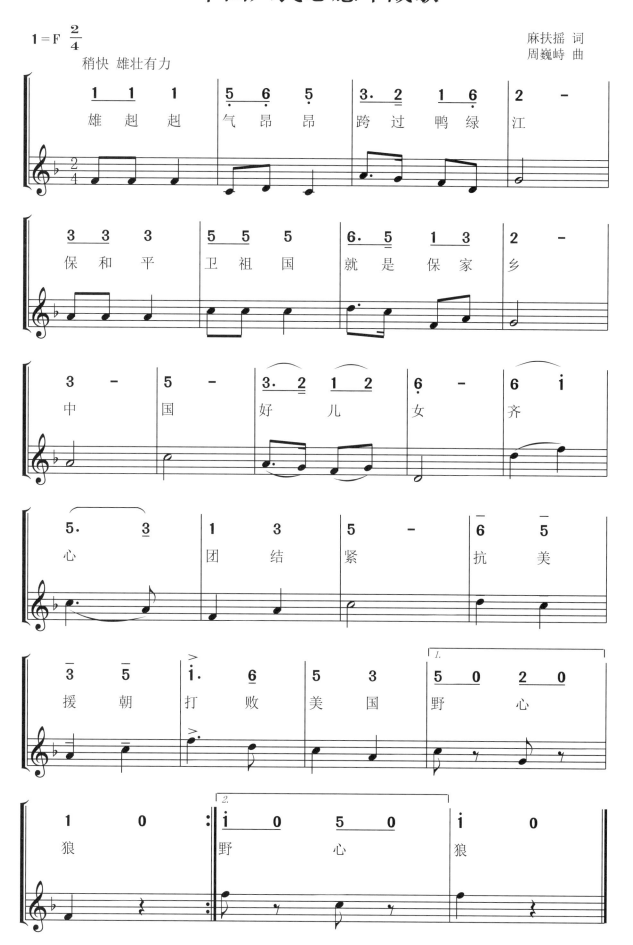

♫ 六、劳动歌曲

劳动歌曲常伴随着劳动场景，常使用劳动号子的节奏。我国民族歌曲中的"号子"为典型的劳动歌曲。近现代以来创作的歌曲中如《黄河船夫曲》等。

黄河船夫曲

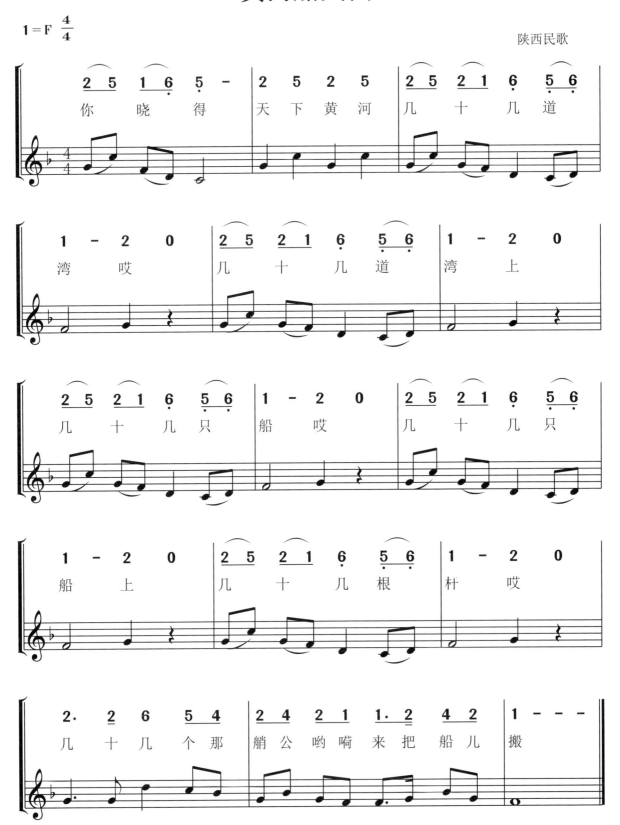

🎵 七、歌舞类歌曲

歌舞类歌曲节奏轻快欢愉，速度较快，具有引领舞步的重要作用。

晚会圆舞曲（节选）

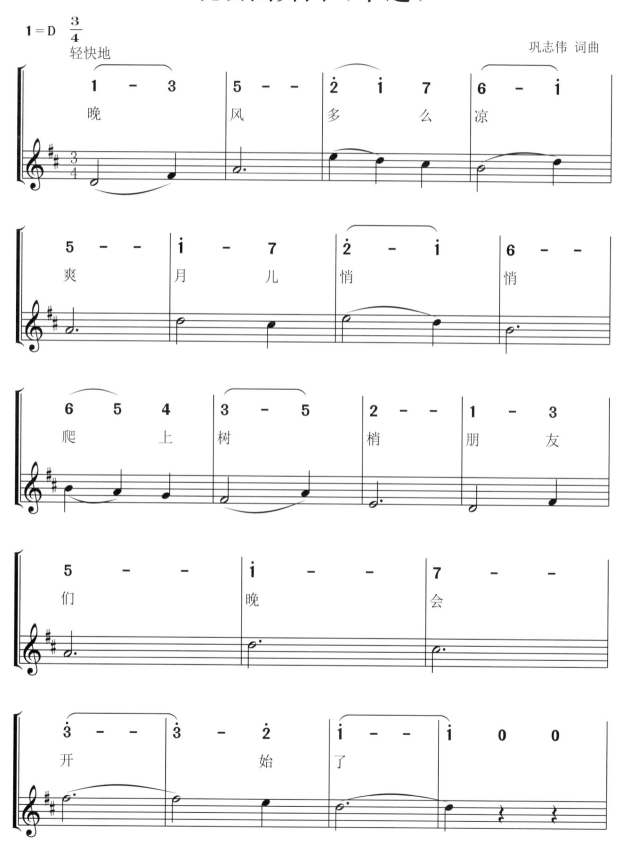

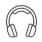

♪ 八、戏曲

戏曲是我国民族音乐的瑰宝，是我国民族文化中璀璨的星光。戏曲主要是由民间歌舞、说唱和滑稽戏三种不同艺术形式综合而成。中国戏曲剧种种类繁多，常见的戏曲类型有：京剧、昆曲、黄梅戏、淮剧、川剧、秦腔、苏州评弹、河北梆子、二人转等。

江 南 好
（苏州评弹）

白居易 词
江苏民歌

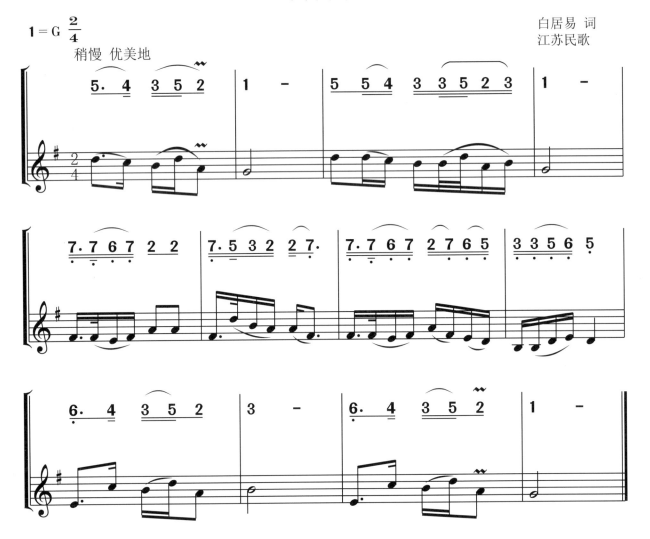